24 節氣 供花禮佛

SOLAR TERMS
FLOWER AND
BUDDHISM

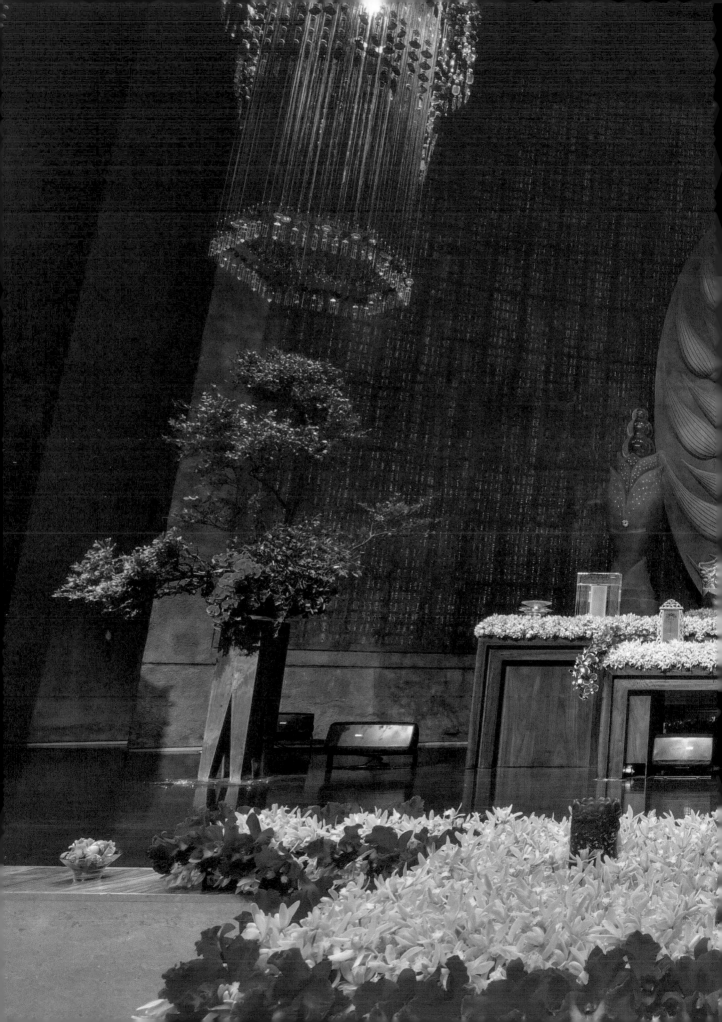

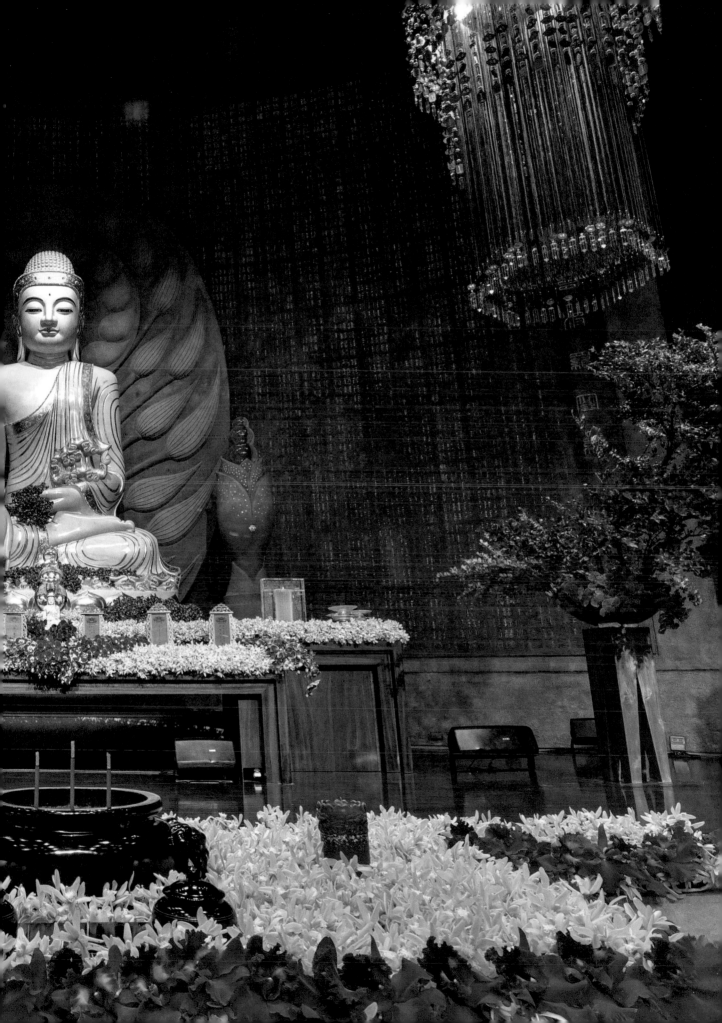

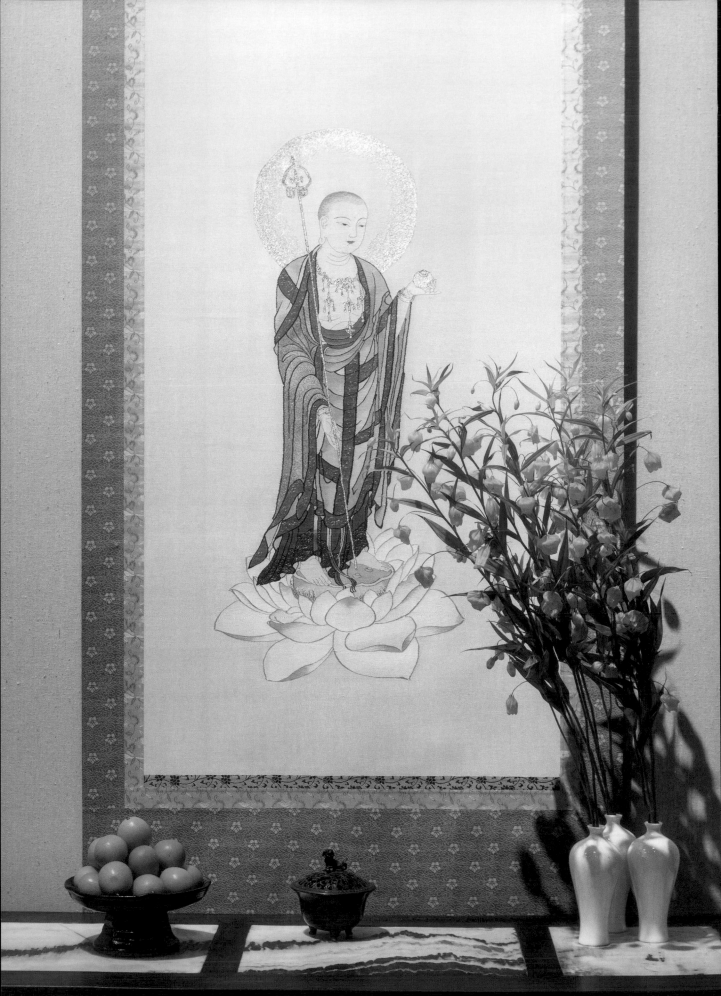

當時、當令，
最是幸福！

　　人、當及時，一念善，一念慈，凡念凡願皆在當下。

　　農有諺：「正月蔥、二月韭、三月莧、四月蕹、五月匏、六月瓜、七月筍、八月芋、九芥藍、十芹菜、十一蒜、十二白。」

　　而古詩詞亦有云：「一月水仙清水養，二月杏花伸出牆，三月桃花紅豔豔，四月杜鵑滿山崗，五月牡丹笑盈盈，六月蘭花吐芬芳，七月荷花別樣紅，八月桂花醃蜜糖，九月菊花傲秋風，十月芙蓉鬥寒霜，十一月山茶初開放，十二月梅花雪裡香。」

　　說得無非順天應時、天人合一，沒有早來或晚到，一切剛剛好。

　　合於自然，便是當下即是，這在一花一葉、一蔬一果的生長樣態中，最是清清楚楚、明明白白；四時分明，既無僭越，也無先後，該如何便如何，甚具章法。這在二十四節氣裡，順行了幾千年。

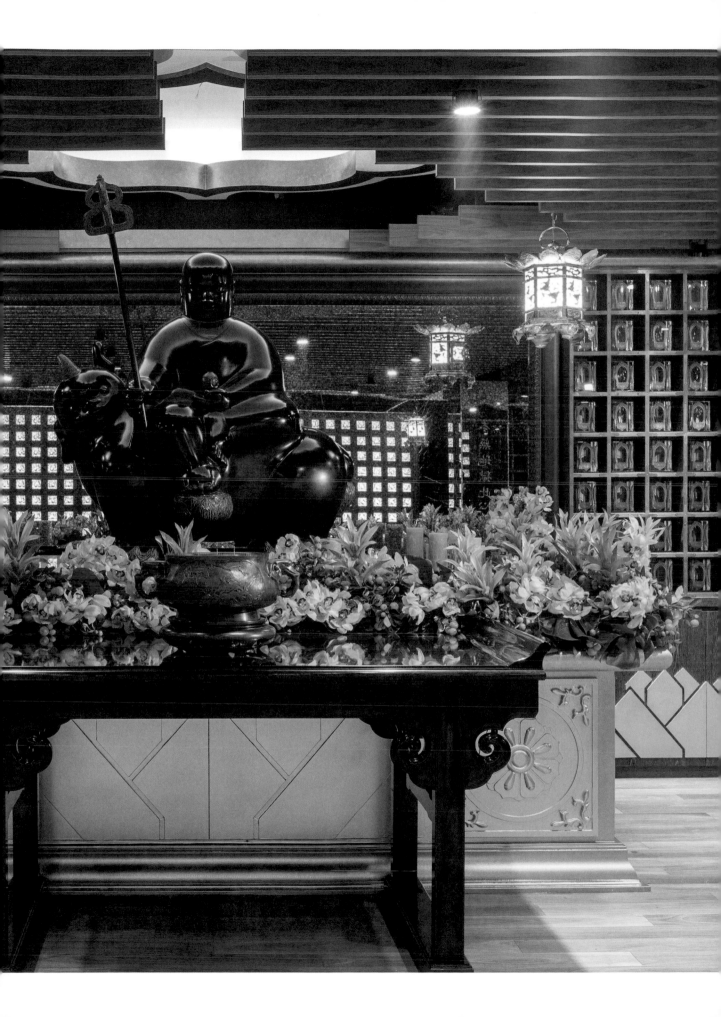

Contents

目録

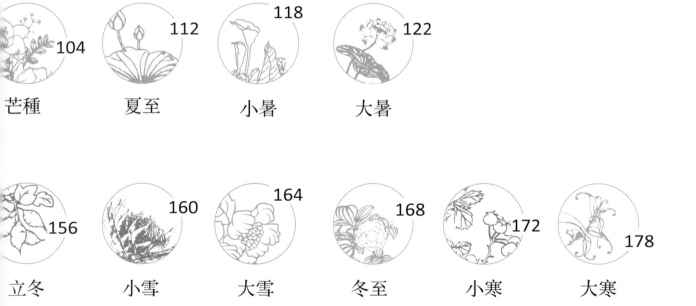

自述

《無量壽經》中提到：「懸繪、燃燈、散花、燒香，以此迴向，願生彼國。」的奉佛四供養，傳承到宋代則演化為「掛畫、點茶、插花、焚香」四藝的生活美學。而我生命的元素除了「陽光」、「空氣」、「水」之外，「花」也是異於他人的第四元素。對於我而言，真正出現的「花供」，則來自三十年前因緣際會參與佛光山 永平法師執事的法事活動，從此跟隨法師引領，開展香花供佛與佛親近的歡喜生活。

在二十年來參與供佛法事中，觀察到善男信女對於以花供佛的表現方式，讓我思考既然目的是「供佛」，那為何總把花材最有價值與最美的一面朝向信眾？反而把不甚完整的背後留給佛祖欣賞？不是應該把禮事的環境全方位納入設計以完整莊嚴道場，達成禮佛的敬意才是。

經此悟念，便一直想以書本做為媒介，依照節氣時令，以當令循時產出的花材與水果，結合一般民家輕易可得的佛桌或案頭，不拘泥於形式，從「心」出發，讓每個信眾菩薩可以隨喜佈置在家供花。

所謂心念福至，感念佛光山鼎力襄助，讓此書得以順利面市。在佛陀紀念館館長如常法師與眾法師、義工師兄姊的協助下，齊云在此祝願沐浴佛法中的諸方大德、平安吉祥。

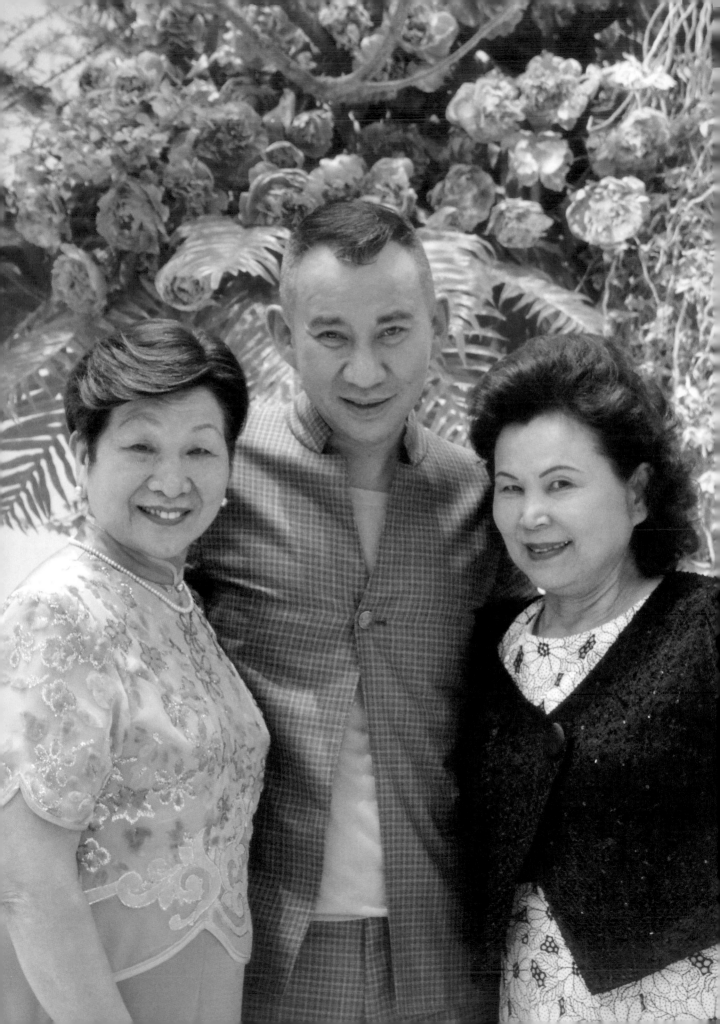

改變我人生命運的兩位菩薩：母親謝黃信妹女士、徐春李老師。

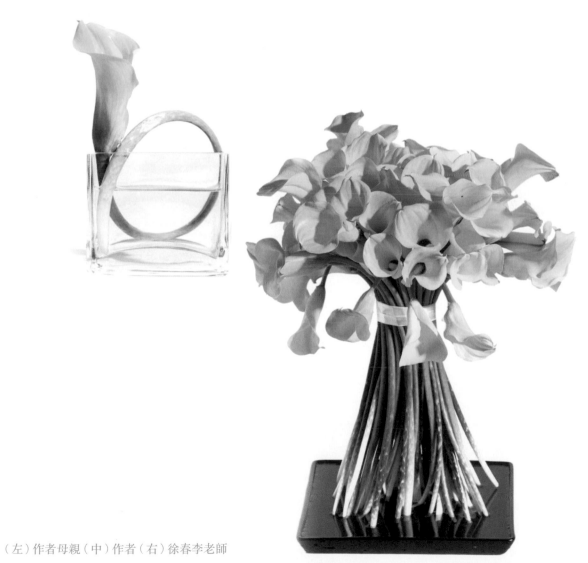

（左）作者母親（中）作者（右）徐春李老師

推薦序

　　一花一世界，一業一如來。每每觀賞齊老師的花藝，總能在萬般繽紛的樣貌之下，處處得見蘊含生機與對自然的敬意，哪怕是一般人眼中的花草樹木。生命的緣起緣滅其實就是天生萬物道法，過程中，每個人自有其入世法門，齊老師曾在供花佈置的工作中，說道每朵花或植物不分美醜，都有它存在的意義，人不可隨心恣意地取捨，安排誰該離佛近，誰又只能安插在不起眼的角落，甚至把好看歡喜的一面朝向信眾，而朝向佛的那面卻因為供奉者看不到而草草了事。所以在他實踐供花的過程，讓來道場的眾生無不心生歡喜，從而播下善念，悄聲無息結了敬佛、宣化信眾的善緣。將花藝帶入生活修行，齊老師為我們開了一扇親近佛的法門，衷心期待齊老師的每個作品，帶來更多人心的歡喜與幸福。

<div style="text-align:right">水平法師</div>

　　世間上，人與人溝通是用語言，但世界上確有一樣束西，是大自然的賜予，不用語言，每個人見到它，都會從內心中發出歡喜的讚嘆，那便是「花」。

　　釋迦摩尼佛可以不用言語，隨手將花捻下，弟子迦葉一個會心微笑，竟可以是禪宗的最初相會，尤見花的無聲是勝有聲。

　　花可以在山坡間，亦可進入每個人生活中，認識齊云老師，卻是在一場佛教大型法會典禮中，二十多年前，在那場法會中，我遠遠望著一盆大氣又充滿莊嚴神聖的盆花，點綴在大佛的身邊，我腦中馬上閃過，自小住在濱江花市旁的我，也見過多少人插花，而今天見的花卉，竟可以讓我眼前一亮，我馬上逐一去問，這是誰插的花呢？馬上就有人回我，齊云老師，ㄛ，這個名字就在生活中也隨著歲月不識的過了二十多年了。期間，佛光山、北海道場等地，仍見齊老師的作品，但都未有再深入的了解，這一晃，又過了幾年光景了。

隨著兩岸的開放，我跟齊老師的因緣，竟在彼岸而熟識了起來，每每只要齊老師幫忙插完花，信徒都會驚嘆不已，而我們坐下來聊的都不會是花言花語，老師都會問，最近道場過節日了，你們可以用蘋果就叫「平平安安」，你們可以用棗子送新婚的人，就叫「早生貴子」，你們可以用桃子就叫「桃李滿天下」，甚至會見領導要送禮就送「把手如意」、見做生意的人就送發糕就叫「發發發」、過年就用橘子，取其「大吉大利」諸如等等，老師永遠有讓你意想不到的奇想，讓我們大家讚嘆不已，好似腦袋瓜有永遠源源不斷的創意。

　　齊老師總是說著他是農務田中長大的小孩，固然他還保有鄉下人家的那份純真，待人真誠，他可以與名人對話，亦可以拿著水果贈予茅房中打掃的義工，我想，這應該是花的本性與齊老師融為一體了吧，花不會因為人類的貧富貴賤而與我們有分別，齊老師的待人處事，如同花一般，將最美的一面留給大家欣賞，永遠如牡丹的富貴、臘梅的撲香、櫻花的綻放、秋菊的清香。

<div style="text-align: right">

妙士　拙筆於宜興大覺寺

</div>

佛教以花供佛，乃因花代表佛菩薩的慈悲智慧種子已然開花結果，眾生於此應心生學習、恭敬讚嘆。每每從老師的供花中，即可見其奉佛虔誠端嚴之心，沒有分別、計較，只有盈滿的供養之心……，我問老師，老師總說：「供佛，一切不計，深深令人動容，花香、戒香、慧香……」。

<div style="text-align: right">

妙樂法師

</div>

供花禮佛

立春供花
太陽位於黃經 315 度，2 月 3-5 日交節
二月八日，釋迦牟尼佛出家紀念日

雨水供花
太陽位於黃經 330 度，2 月 18-20 日交節
二月十九日，觀音菩薩聖誕

驚蟄供花
太陽位於黃經 345 度，3 月 5-7 日交節
二月二十一日，普賢菩薩聖誕

春分供花
太陽位於黃經 0 度，3 月 20-22 日交節
三月十六日，準提菩薩聖誕

清明供花
太陽位於黃經 15 度，4 月 4-6 日交節
四月四日，文殊菩薩聖誕

穀雨供花
太陽位於黃經 30 度，4 月 19 21 日交節
四月八日，釋迦牟尼佛聖誕　佛寶節

立夏供花
太陽位於黃經 45 度，5 月 5-7 日交節
四月二十八日，藥王菩薩聖誕

小滿供花
太陽位於黃經 60 度，5 月 20-22 日交節
五月十三日，伽藍菩薩聖誕

芒種供花
太陽位於黃經 75 度，6 月 5-7 日交節
六月三日，韋馱菩薩聖誕

夏至供花
太陽位於黃經 90 度，6 月 20-22 日交節
六月十九日，觀音菩薩成道紀念日

小暑供花
太陽位於黃經 105 度，7 月 6-8 日交節
七月十三日，大勢至菩薩聖誕

大暑供花
太陽位於黃經 120 度，7 月 22-24 日交節
七月二十四日，龍樹菩薩聖誕

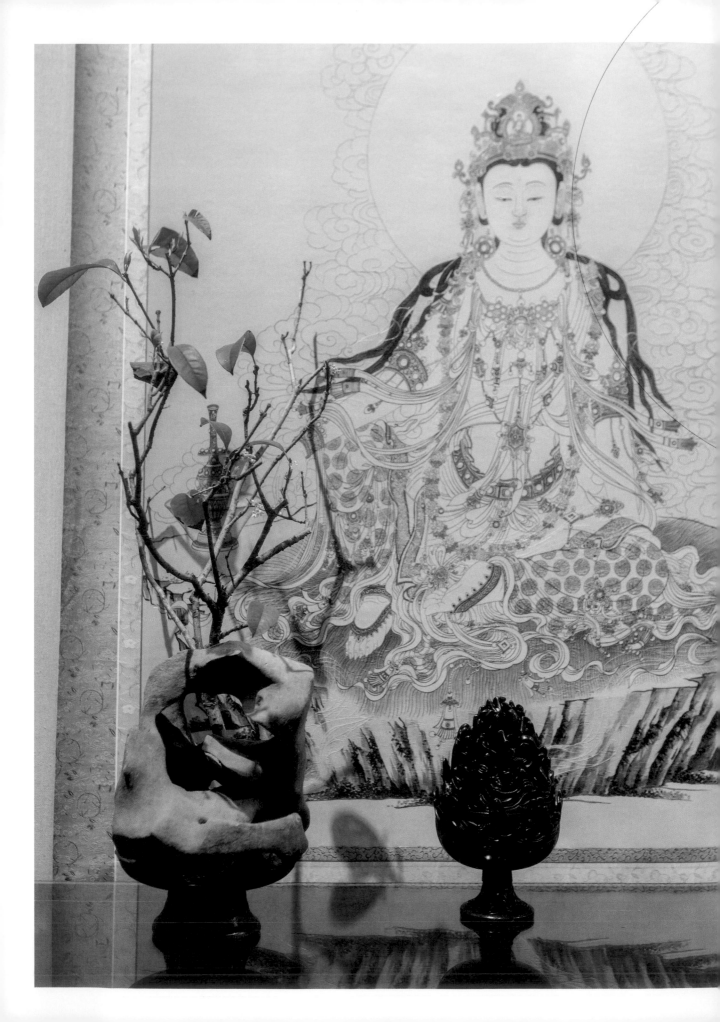

白露供花

太陽位於黃經 165 度，9 月 7-9 日交節
九月十九日，觀音菩薩出家紀念日

立秋供花

太陽位於黃經 135 度，8 月 7-9 日交節
七月三十日，地藏王菩薩聖誕

秋分供花

太陽位於黃經 180 度，9 月 22-24 日交節
九月三十日，藥師佛聖誕

處暑供花

太陽位於黃經 150 度，8 月 22-24 日交節
八月二十二日，燃燈古佛聖誕

寒露供花

太陽位於黃經 195 度，10 月 7-9 日交節
十月五日，達摩祖師聖誕

霜降供花

太陽位於黃經 210 度，10 月 23-24 日交節
十一月十七日，阿彌陀佛聖誕

立冬供花

太陽位於黃經 225 度，11 月 7-8 日交節
十一月十七日，阿彌陀佛聖誕

冬至供花

太陽位於黃經 270 度，12 月 21-23 日交節
十二月二十九日，華嚴菩薩聖誕

小雪供花

太陽位於黃經 240 度，11 月 21-23 日交節
十二月八日，釋迦牟尼佛成道日 法寶節

小寒供花

太陽位於黃經 285 度，1 月 5-7 日交節
一月九日，帝釋天尊聖誕

大雪供花

太陽位於黃經 255 度，12 月 6-8 日交節
十二月八日，釋迦牟尼佛成道日 法寶節

大寒供花

太陽位於黃經 300 度，1 月 19-21 日交節
十二月二十九日，華嚴菩薩聖誕

秋

冬

浴佛節

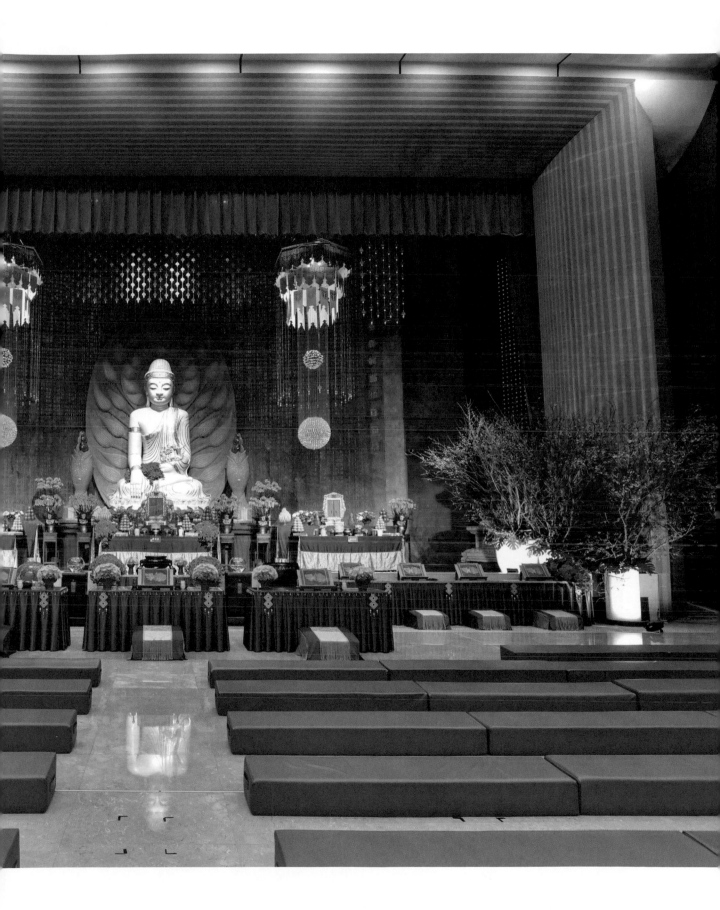

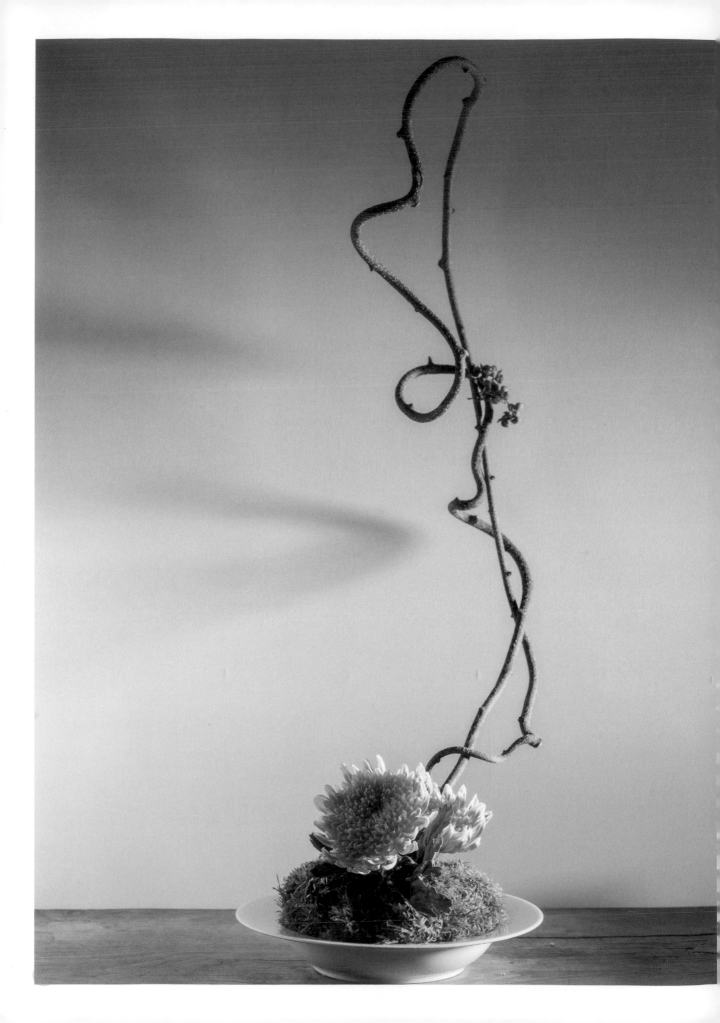

前言

　　中國古代何時對花卉開始認識，以及何時開始插花、將賞花的行為融入日常生活，在文獻及實物中均少有發現。

　　新疆地區在上個世紀的 1972 年，在吐魯番阿斯塔納地區，經考古發現唐代人造絹花一束，是實物證明唐代新疆地區居民，在日常生活中已將插花、賞花、甚至人造花藝，表現在常民生活美學之中的一例。

　　我國一般藝術史學者，大多認為西元五世紀以降，魏晉南北朝時期，印度佛教傳入中土並盛行一時，是佛教插花的濫觴。這種源起於宗教信仰的供花，藉由宗教生活化的演進，而將宗教目的的供花，轉型普及為民間日常生活中居家妝點的藝術，將宗教功能轉化為陶冶身心的怡情功能，是古人智慧的累積。

　　除宗教供花外，源於宋代理學審美意識下的文人理念插花，亦是我國花藝的主流形式之一。因此本文將以有限的史料，根據現存的唐宋圖像資料，探尋花器造形之原始。

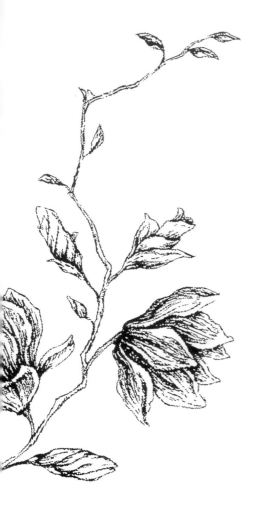

 爲什麼插花

花體的形態婀娜多姿，人見人愛；世界上現存原始部落的原住民族，都有飾花於耳，或飾花於首的習慣。這種人類的共通生活習俗，除了對花的香味功能需求外，也賦予花的造形以某種特殊的意涵。鑑於這些原住民族表現於不同目的的飾花，即可辨識出所使用花材的差異性與特定性；這些長期累積的生活習慣，賦予各種花卉不同的特定意涵，在各民族間都有其不同的表現形式，例如中華文化中，賦予梅、蘭、竹、菊、松、柏等高逸的品格即是明顯的例子。這種將插花藝術從單純的生活審美，提升到闡述道德理念的境界，是現代插花藝術最高的境界。

既然插花從單純的審美意識演進到特殊的目的，以特有形式及器用傳達出目的性的特質，因此可尋線追索出插花藝術的目的、表現形式及器用間的相關訊息。現將插花藝術的目的概述於後：

宗教目的的插花藝術

　　目前並沒有明確的文獻史料，足以證明宗教插花是最早出現的花藝表現形式。但佛教在其發源地的印度，自古至今都一直存在著以花供佛的習慣，走在印度城鄉的街道路旁，隨處可見供花與宗教之間的緊密關係。這種源起於印度教的信仰習俗，隨著佛教傳入中國後，發展成為佛前四供之一。

　　佛教的供化也因為花材、目的及宗教儀式上的形式有所差異，在供花的形式上出現三種不同的方式。1、「散花」：常見的形式是佛祖兩側的脅侍或飛天、仙女，以「筥」形花器盛裝花瓣，由上散撒而下；「天女散花」一詞即出於此。2、以盤狀「皿」形器，盛花供於佛前，是為「皿花」。通常為使花朵長鮮不萎，均盛水於皿形器中，所以此類花皿的四周均略高於皿心，以利盛水。3、「瓶供」：即是將長莖的花材，以罌盛水置於其中，供於佛前，這種供花的形式，我國文獻中最早出現於西元五世紀的南齊；在敦煌出土的唐代絹畫中，也常出現觀音右手上曲，持印度圓腹長頸式的賢瓶，瓶內插一花二葉式的供花。這類持瓶觀音的供花形式，演變成日後生活審美中的插花主流表現形式之一，而宗教插花的印度式賢瓶，也逐漸漢化成中土的瓶形。

四時應景的插花藝術

　　插花藝術自佛教傳入中國後，逐漸趨向生活化、庶民化；插花之目的，除宗教供佛外，也漸漸走入生活。隨時序的轉換，花材季節性的多樣變化，在生活空間中擺設花藝，除可增加生活的情趣，並且是一件生態藝術表現最直接的手段。在中國的審美文化中，不同的花材，隨花形與屬性的不同，往往寄託不同的品格與特殊意涵；這些隨不同時序綻放的花朵，除具清香飄逸的香味以及怡情養性、調劑身心的功效外，在被選為花材之取捨極為嚴格。花材性格之本質寓意高妙者或花名諧音吉祥者均屬上上之材；如松柏寓意長青、延壽，牡丹之為富貴，蘭、水仙之秀麗貌美，梅之耐寒孤高，蓮花獨具佛性等，均屬上選之材。因此四時應景之插花選材，多以此類品格高逸之花材為主，輔以應時瓜果搭配，擺設出對年節時令的情感理念；如宋元繪畫作品中常見的「歲朝清供」、「華春富貴」、「天中佳景」、「四季平安」等題材，均屬此類四時應景插花藝術的寫實紀錄。這類依時序之變化，選以適當花材並賦予讚嘆生命的理念，藉花以寫意的插花藝術，是中國美學文化的最高表徵。

文人清翫的插花藝術

宋代因崇尚朱熹的理學，因此在審美意識的認知上，文人高士同儕之間是有異於世俗的美學理念。理學中對於美學的造形比例及色彩表現所營造出儉約寧靜的氛圍是極為講究的，也是宋代「士」所追求的最高美學經驗。在這種流行風氣之下，宋代文人雅士的花器造形必然對稱規整、整體比例寧靜和諧、色彩淡雅凝古，這些都是宋代各大窯場燒造瓷器的理想目標，也是宋代官窯瓷器體現的結果。

宋代文人雅士多養成博古之好，三代青銅禮器的特殊意義造形，與理學哲理之間某種理念的具象化關係緊密。因此將商周青銅古器造形縮小簡化，改以陶瓷質感再創生命，也是宋代出現豐富禮器造形瓷器的濫觴。文人的特殊雅好，在花器造形上開創出豐盛的成果，確實是始料未及的。

北宋趙佶的《聽琴圖》中，撫琴的主人右側几上的瓶花造形、北宋李公麟《苦吟圖》畫中視覺焦點的膽瓶、南宋劉松年《攆茶圖》桌案上的官式瓶、及元人《冬宰畫禪》中站在几上登高折梅的雅士，在地上備一宋代常見的貫耳瓶準備插梅等等，都再再地表現出宋元文人插花的形式和花器的特徵。

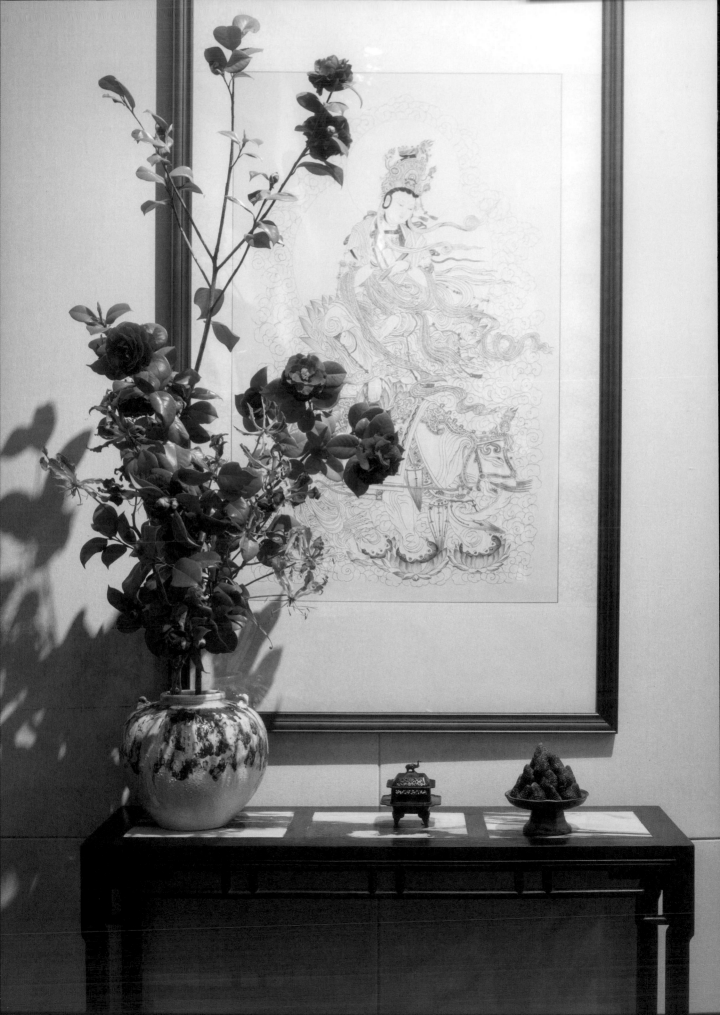

 用什麼插花

插花藝術因功能與目的的差異，因此在花器的選用上，也因習慣及承襲
的因緣理念上的種種因素，而演變出各種器皿各有其獨特的意涵。

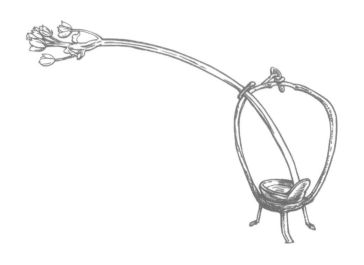

關於宗教花藝的花器造形

我國佛教源自於印度，因此無論宗教人物之服飾造形與器用，也都隨之取材自印度。佛教在印度形成只是一種宗教理念，並不存在具體的造像及法器。佛教造像取材於犍陀羅之希臘文化遺存；法器也大多取用印度教習用的內容形式。因此在世界各大博物館藏中，我國敦煌出土的唐代絹畫，都有手持印度式賢瓶的觀音造像；這類圓腹長頸盤口瓶的出現，一定伴隨著一花兩葉的插花形式，因為表現形式固定，遂成為宗教插花中極為普及的形式之一。這類賢瓶在敦煌出土的圖像資料中，無論是以壁畫或絹畫的形式出現，大體不外琉璃或金屬材質，因這類材質上的表現與宗教理念相契合。陝西扶風唐代法門寺地宮曾出土一件飾有金鋼杵花紋的銀鎏金「閼伽瓶」，雖然多了出水的流口，但基本造形和賢瓶一致。同時期的唐代佛教繪畫中，也出現過具體寫實的相同例子。

京都大德寺藏南宋牧谿《觀音圖》，是淳祐元年（1241）日本來華僧聖一帶回日本的，畫中的觀音盤膝禪定，伴一只瓶口加一垂直流口的淨瓶，也是宗教插花瓶形花器的一種常見的變形。這類瓶形花器，雖然源起於宗教，在宗教插花中有其特有的地位和表現形式，但隨宗教生活化、世俗化後，此類圓腹長頸造形的瓶形花器，以各種材質、造形出現，演變成為日後花藝器皿的主流。

在敦煌 332 窟初唐的《越三界菩薩》壁畫中，菩薩手持琉璃盤，是常見於「散花」形式的皿形花器。故宮所藏宋人繪製的《維摩像》，畫中維摩左側立一位天女捧盤花侍，也是「散花」的標準形式。這類花侍或菩薩手捧的琉璃盤，都是西元三世紀流行於東地中海地區東羅馬帝國的造形。這類盤形花皿，透過宗教的途徑傳入我國後，逐漸改變生產材料，大量表現於陶瓷類作品之中。

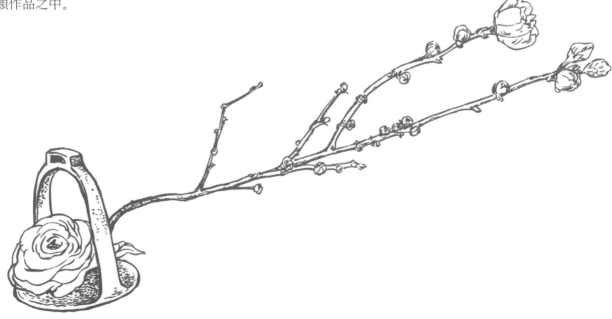

此外在宗教繪畫中，主神的座前大多供奉盆花，這類盆花花器造形，形式大多類似，都是由器座和承花的盆形器兩者結合而成。做為器座因必須負擔整體承重，故都選用重實的材料製成，形式上大多以佛教信仰中的「須彌山」造形出現，並佐以蓮瓣的裝飾。而盛水供花的承具，大多是敞口圓底的琉璃器；如敦煌藏經洞出土、現藏北京故宮的五代《白衣觀音》，及四川博物館所藏出自大千先生敦煌舊藏的南宋《柳枝觀音》等作品中，都有相同形式的盆花供佛。由是可見這類的供花形式，在唐宋時代是宗教儀式中的固定表現形式。

　　上述三種禮佛清供的插花形式中所見花器，無論瓶、盤、盆等琉璃或金屬器皿，都是流行於西元三世紀東地中海東羅帝國的造形。這類器形的流行於中國，在時間上及傳遞路線上，也都符合佛教傳入中土的過程。其後，因為佛教世俗化的影響，信仰成為民間生活的重要組成部分，佛教造形的器皿也相當程度地影響日後中國陶瓷造形及色彩表現，運用於更寬廣的生活領域之中。

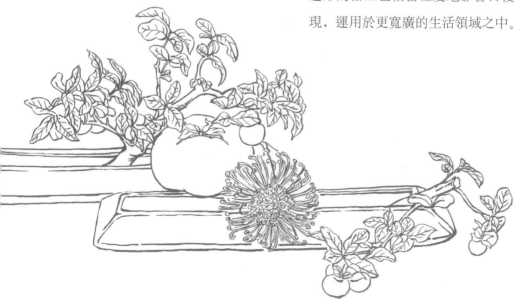

關於四時應景花藝的花器造形

　　四時應景的花藝雖然以時序變化為主軸，但宮廷文化與民間生活之間的審美意識及空間表現差異極大。尤其宮廷中的插花藝術，必須以理為本，以意象為表，來闡述哲理、表彰人格，因此花器除了以瓶形為大宗外，取之於三代的青銅禮器造形如鼎、尊、觚、壺等例極多。因此類禮器造形，原本在祭祀文化中，即已代表嚴謹肅穆的文化內涵，做為花器更能營造出花藝壯麗隆重的質感。如明代邊文進及孫光弘的繪畫中，都充分表達出宮廷花藝的典麗堂皇，而其取材於青銅造形的花器，在花藝表現中，有其舉足輕重的決定性因素。

相對於民間生活的樸實無華，一般民眾使用的農具中的籃形器，也大量出現做為花藝表現的承具之一。如宋代李嵩及元代錢選所繪製的《籃花圖》中，以竹、籐材料所編製的各式籃、盤、花器，編工精緻細膩，圖案通俗繁瑣變化曼妙，符合世俗的生活美學。此外瓶形造形的花器，也因宗教世俗化的催化作用，而褪掉宗教枷鎖走入民間，各式各樣的瓶形變化，在世俗美學的審美意識下，被無限地開發，也形成我國陶瓷造形的主流。

※ 可引述編入書中的參考資料，但須取得作者的同意：
〈唐宋古畫中所見花器〉－《歷史文物》月刊 177 期 (2008年 4 月) 王行恭－臺灣師範大學副教授

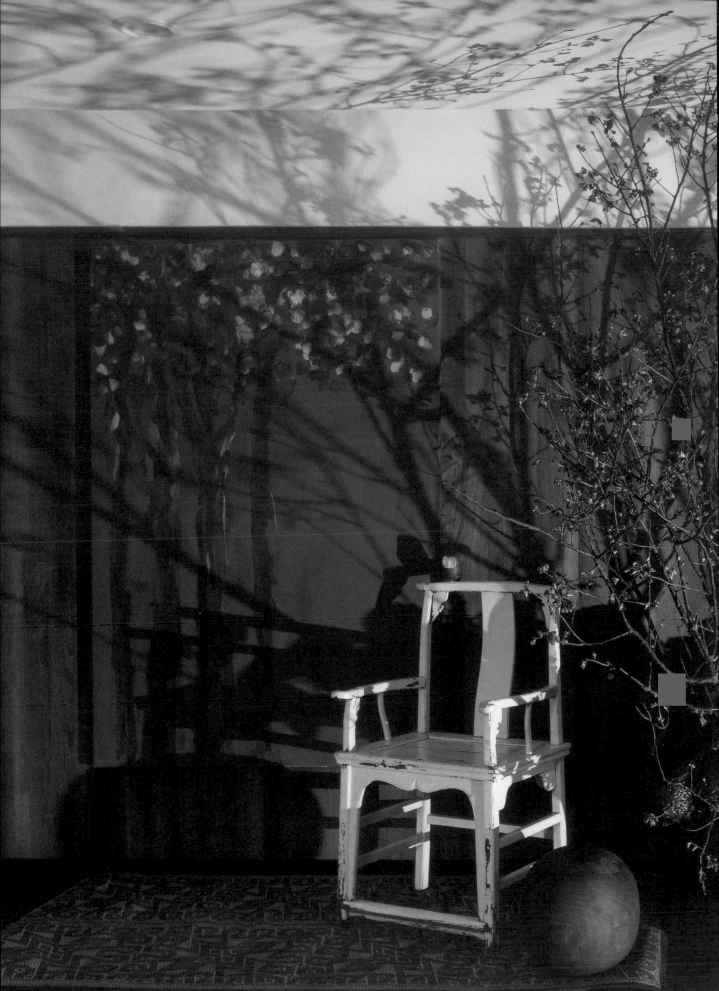

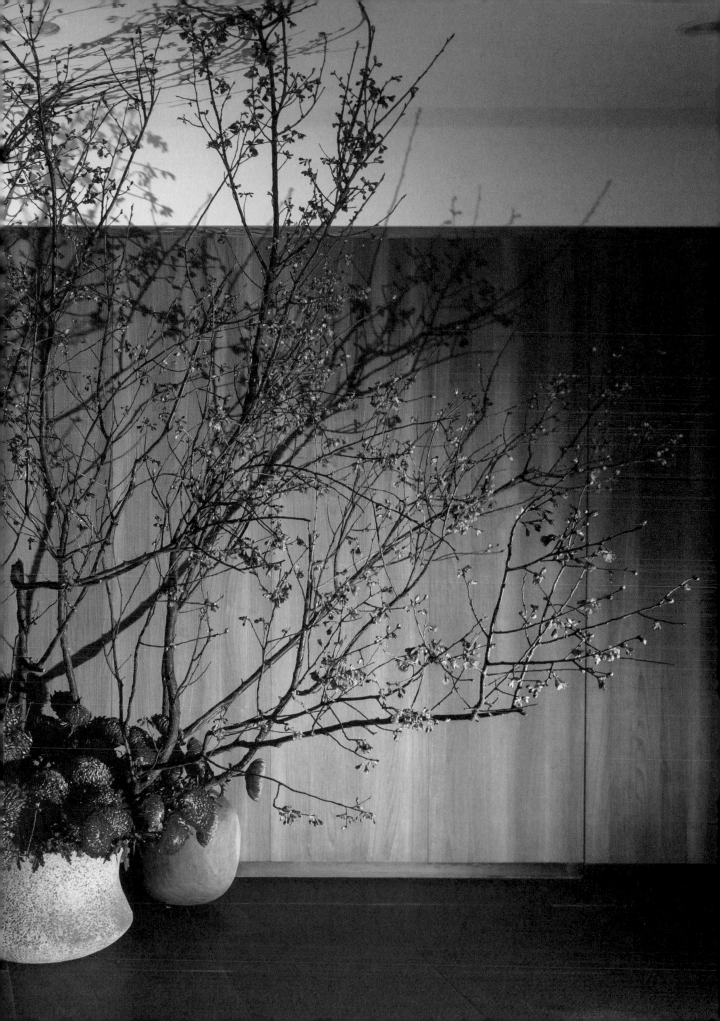

立春・櫻花

二月八日
釋迦牟尼佛出家紀念日

　　二十四節氣中的第一個節氣，代表著春天的開始。
「立」是開始，「春」是動，表示寒冷的冬天快要結束，
　　大地萬物開始生機勃發，春天即將降臨大地。

俗話說：一年之計在於春。又說：立春天氣晴，百物好收成。東風起，萬物復甦，萬紫千紅，欣欣向榮，到處充滿破土與破繭而出的旺盛生命力。正如妙湛比丘尼《禪詩》：「終日尋春不見春，芒鞋踏破嶺頭雲；歸來笑捻梅花嗅，春在枝頭已十分。」

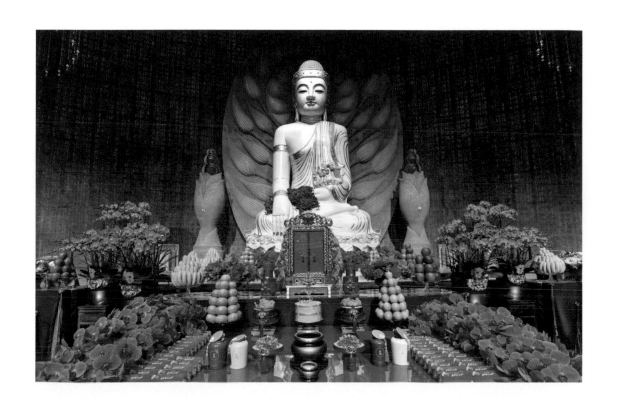

　　初春，是一年種福田的開始，不僅全家團圓、和樂美滿，並隨緣喜捨、祈願平安，將心中對未來、對萬物、對家人、對自身的所有願念，透過走廟、十供養的虔敬澄澈，廣施大地四方，換得一身簡單。

　　櫻花是春天裡最熱鬧的花，最是喧囂燦爛，拉幫結派地宣示新的一年的
來到；卻也是眾聲喧嘩中最寂靜的花，俯視眾生芸芸仰望的眼，自然選擇率
性一落。豌豆花像隻纖細嬌柔、展翅欲飛的蝴蝶，花型獨特，香味優雅，遠
望好似群蝶嬉戲綠葉間，每朵都值得被了解呵護。

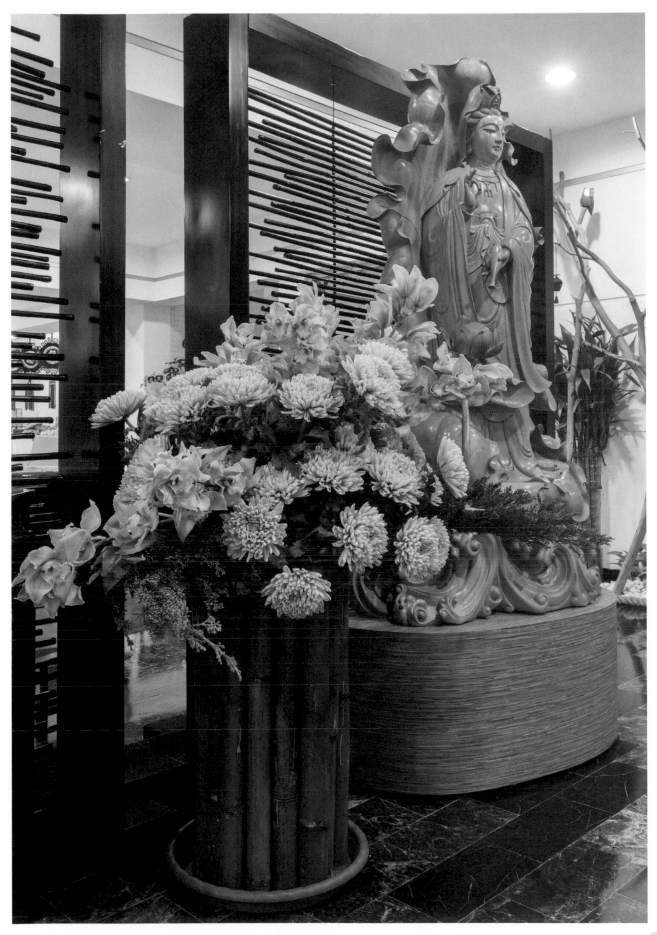

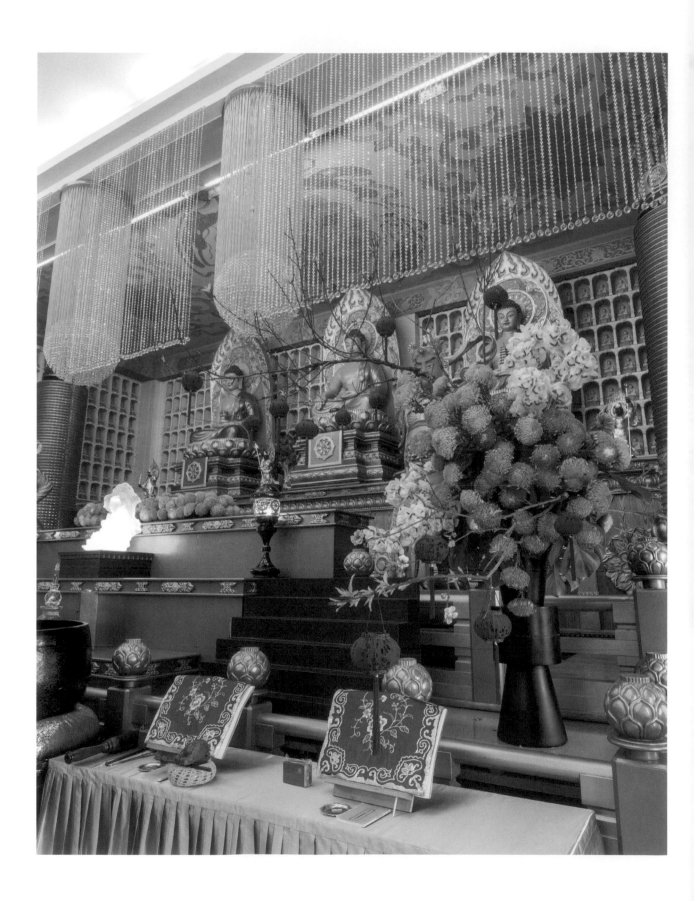

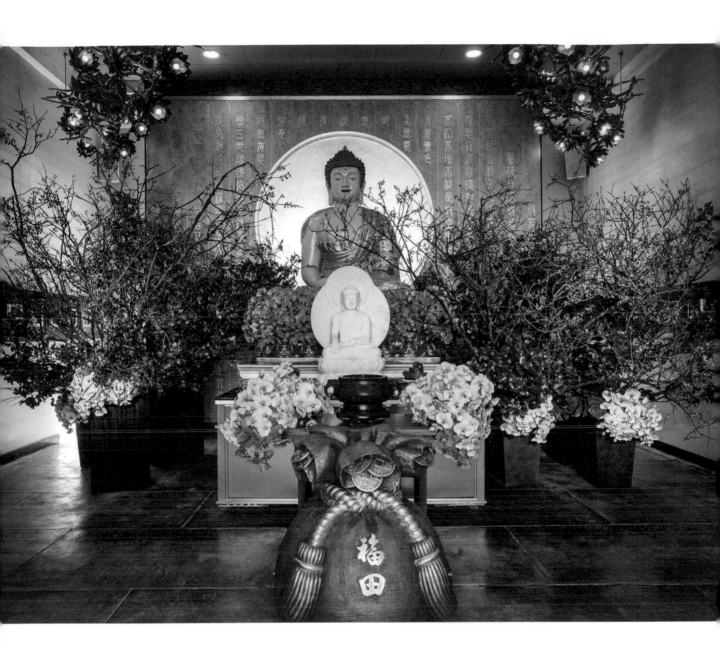

隨緣且喜，任性自由，不吝地給予，宛如春生萬物，必能在心中種下滿滿的一畝豐收。

雨水・杏花

二月十九日
觀音菩薩聖誕

立春後東風解凍、雪水融化，農民開始耕種，最是期盼雨水之時，
故有「春雨貴如油」、「雨水連綿是豐年，農夫不用力耕田」的說法。
春回大地，春雨綿綿，春風宛若溫暖的手，拂去寒冬的蕭條也帶來了綿綿細雨。
杜甫《春夜喜雨》：「好雨知時節，當春乃發生；隨風潛入夜，潤物細無聲。」
正說明春雨對萬物的好處。

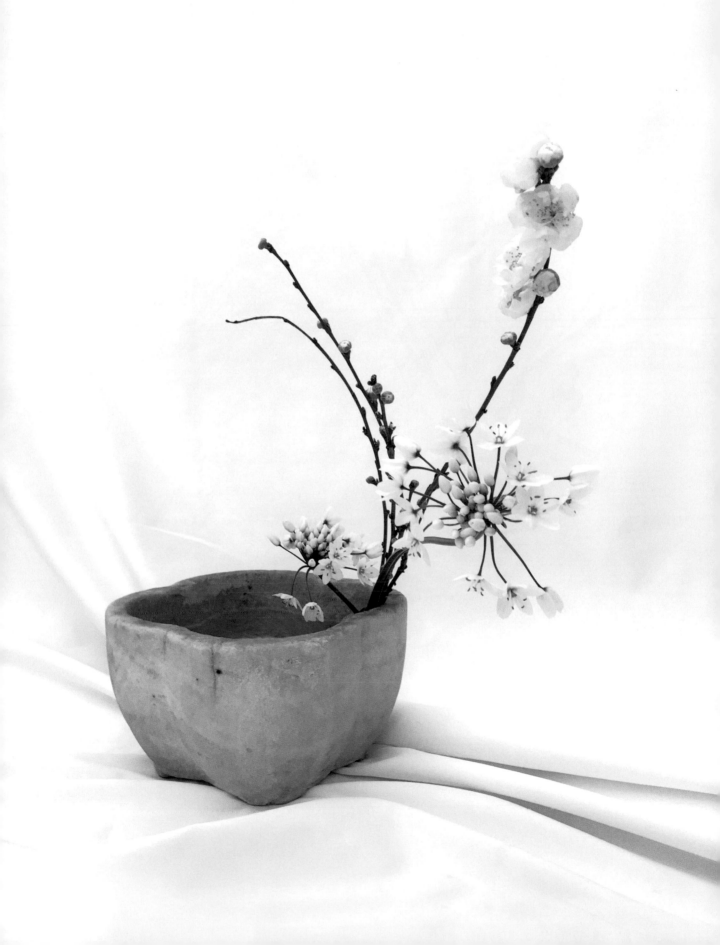

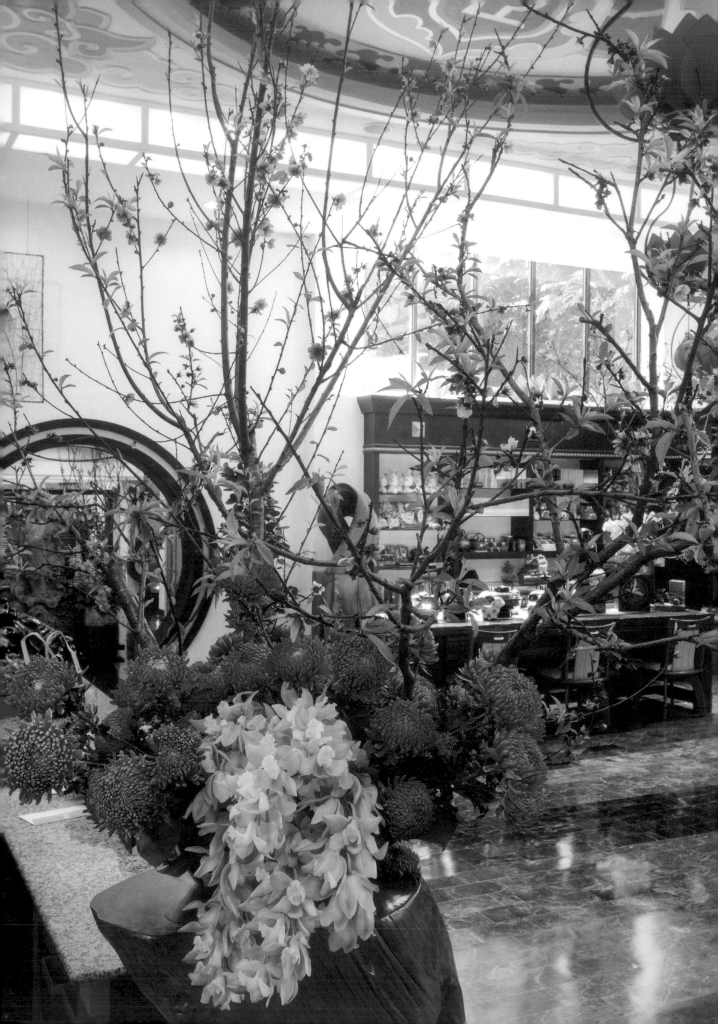

雨水季節，天氣變化不定，忽冷忽熱，乍暖還寒，故需起居有常、勞逸結合，即順應自然，保護生機遵循變化的規律，使生命過程的節奏，隨時間、空間和四時而進行調整。發自內心、把握當下，死生轉瞬即至，讓自己在現境中安身立命、進退得宜，便是最好的對待。

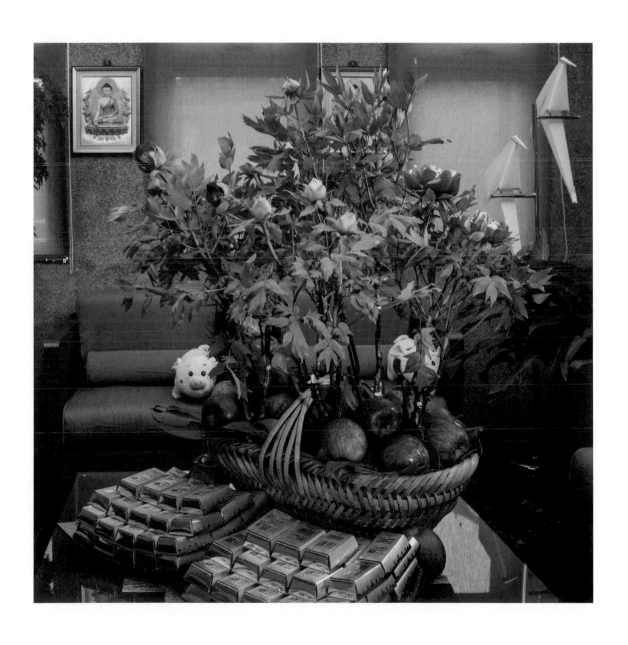

杏花，豔態嬌姿，繁花麗色，胭脂萬點，因春而發，春盡而逝，占盡春風，故有「小樓一夜聽春雨，深巷明朝賣杏花」，其千姿百態，紅白各色，總是枝頭上最動人的一抹純淨，花瓣中蘊藏天地間最細緻的容顏，讓人心旌搖動的春意。

感恩大自然的恩賜，不管是燦爛的陽光、和暖的春風、紛揚的細雨，總給人帶來美好的希望。沐浴春陽春風春雨，布施奉獻，留一念善、一念慈、一念喜、一念眾生平等。

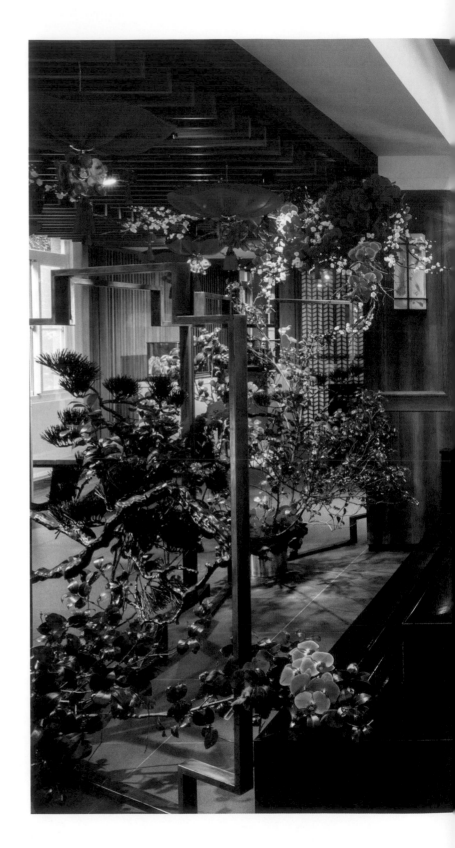

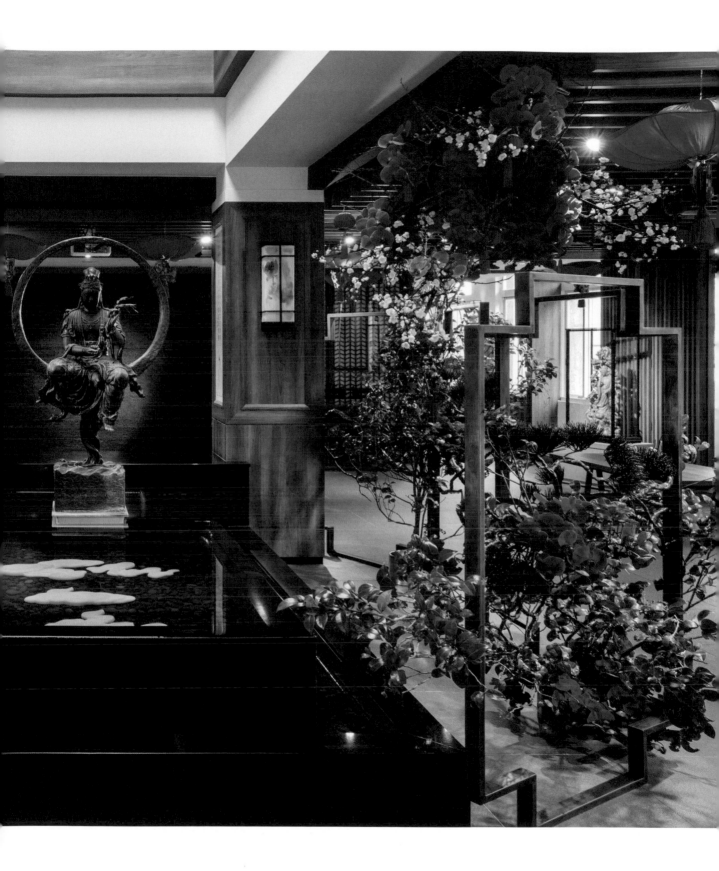

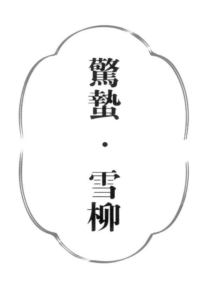

驚蟄・雪柳

二月二十一日
普賢菩薩聖誕

《夏小正》曰「正月啟蟄」。
驚蟄之意是天氣回暖、春雷始鳴，驚醒蟄伏於地下冬眠的昆蟲。
《月令七十二候集解》中说：
「二月節，萬物出乎震，震為雷，故曰驚蟄。是蟄蟲驚而出走矣。」

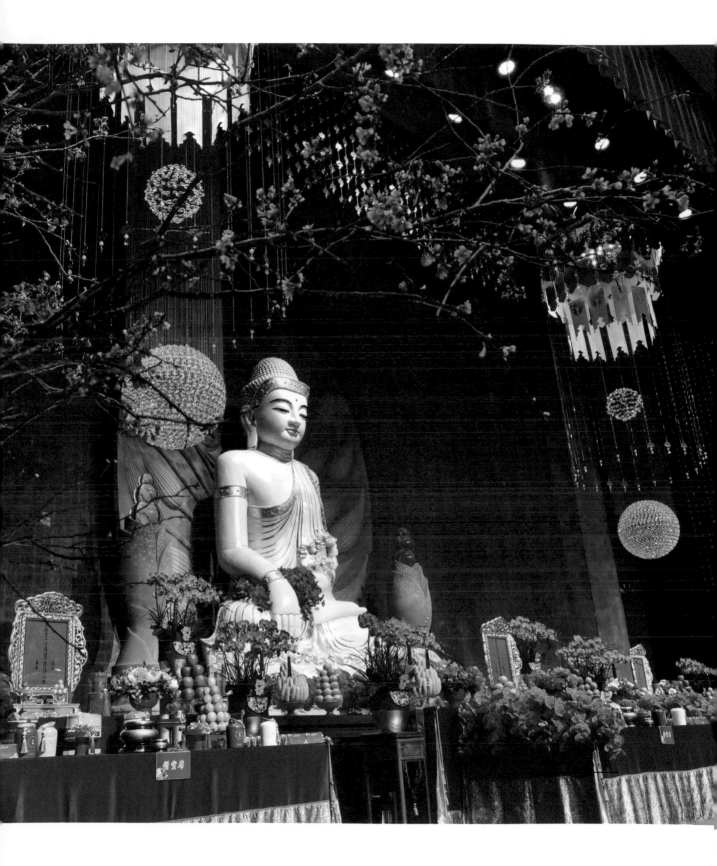

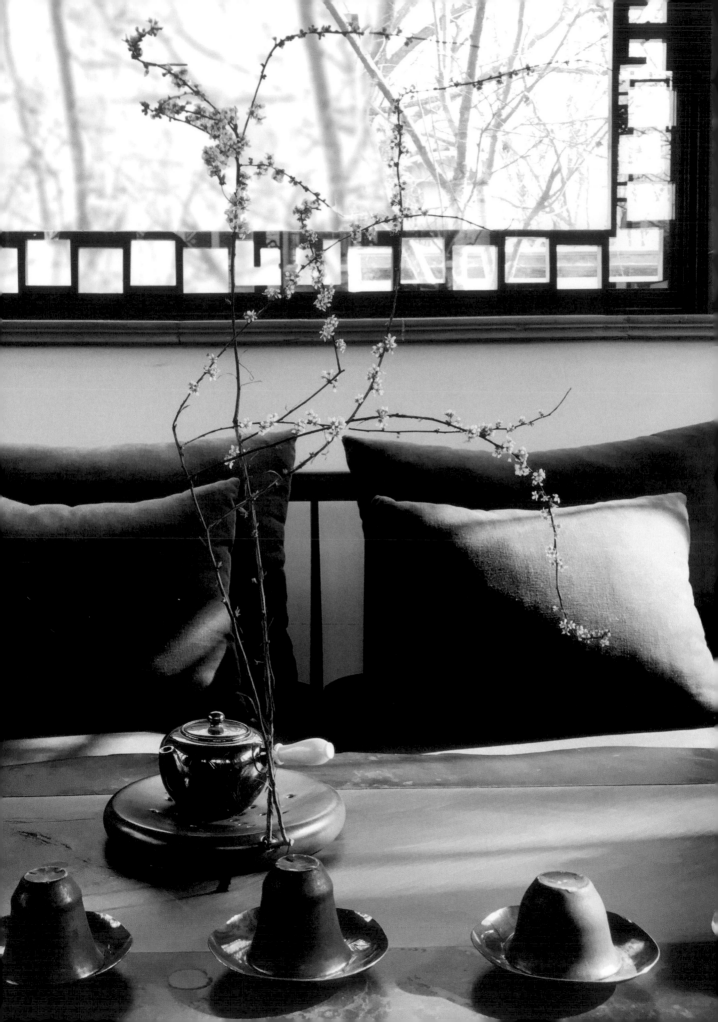

「春雷響，萬物長」，陰沉沉的天空，驀地一聲驚雷，震動了沉睡幽黯地底的萬物生靈，睜開惺忪雙眼，既感到緊張害怕，又充滿興奮渴望，不約而同地回過神來，發足狂奔，朝著天邊撕開烏雲照進大地的那一道光亮狂奔。時節乍寒乍暖，故有「冷驚蟄，暖春分」、「微雨眾卉新，一雷驚蟄始」之說。

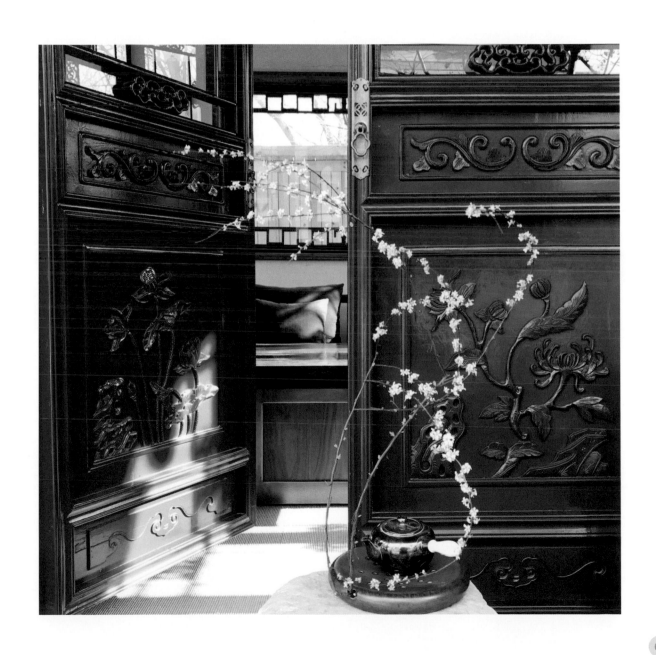

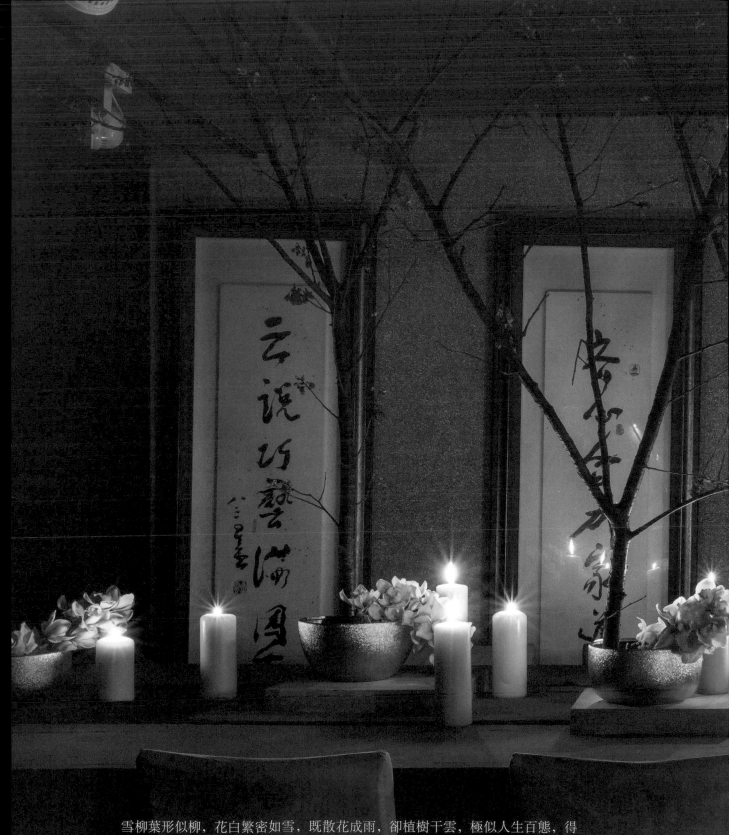

　　雪柳葉形似柳，花白繁密如雪，既散花成雨，卻植樹干雲，極似人生百態，得
意盡歡宛若繁花似錦，沉潛內斂則如成林立定。不像葛藤，隨意攀附，肆意侵犯，
得失間，恆然是那個自己，不卑不亢，持心精進，期待下次振翅的契機。

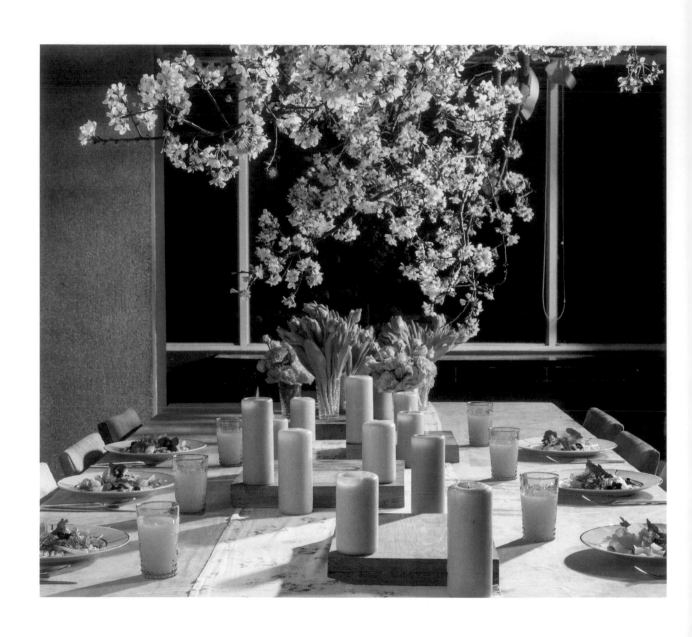

　　萬物重生之際，生意盎然，一往無前。正如人在起心動念，當有為有守、持戒慎思，切勿躁進，蟄伏於地底，就等那順天應時的那聲響雷，而有一季之風華耀眼。

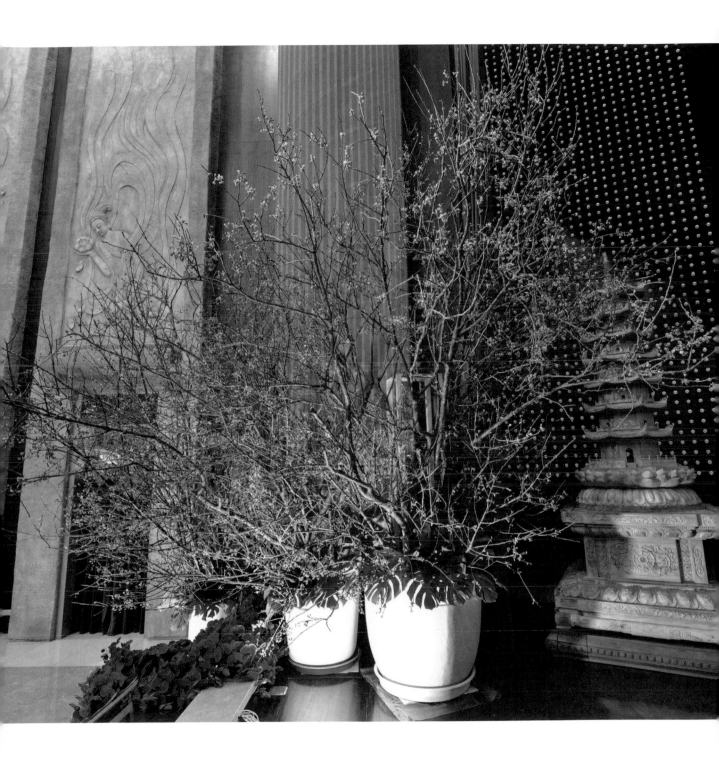

春分・紅杏

三月十六日
準提菩薩聖誕

春分是一年二十四節氣中的第四個節氣，
古時又稱為「日中」、「日夜分」、「仲春之月」，
《曆書》記載：「斗指壬為春分，約行周天，南北兩半球晝夜均分，又當春之半，故名為春分。」
《春秋繁露・陰陽出入上下篇》說：「春分者，陰陽相半也，故晝夜均而寒暑平。」
意即春分節氣平分了晝夜、寒暑，氣候開始有了明顯變化。

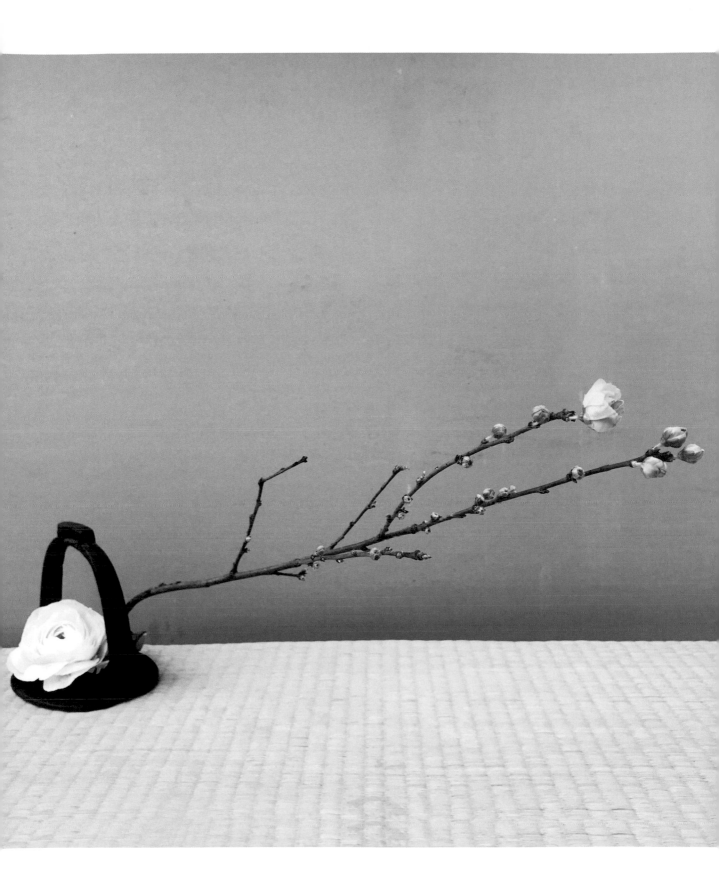

春意漸濃，春色無邊，徐鉉《春分日》一詩恰恰鋪展出這幅美景：「仲春初四日，春色正中分；綠野徘徊月，晴天斷續雲。燕飛猶個個，花落已紛紛。思婦高樓晚，歌聲不可聞。」

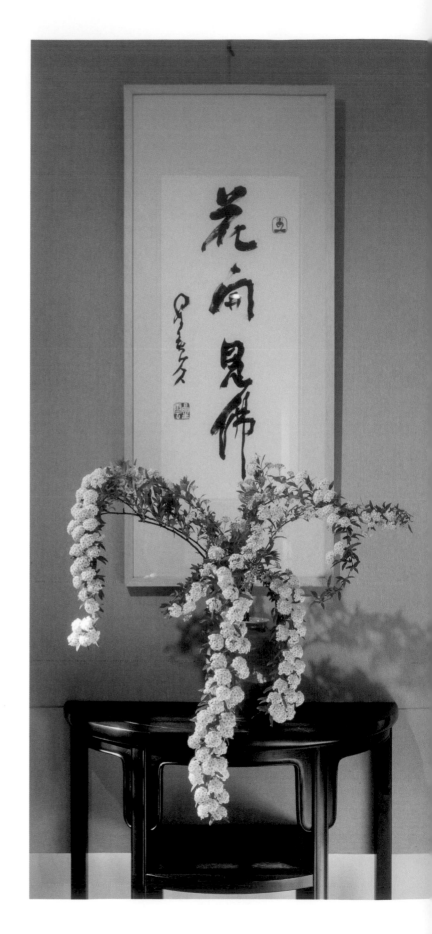

風輕水軟，岸柳青青，鶯飛草長，小麥拔節，油菜花香，桃紅李白迎春黃，大家忙著欣賞枝頭的紅杏鬧、李花嬌，卻無視於地下平凡的野花野草，正以蓬勃旺盛的生命力，為妝點世界竭盡一點棉薄之力。

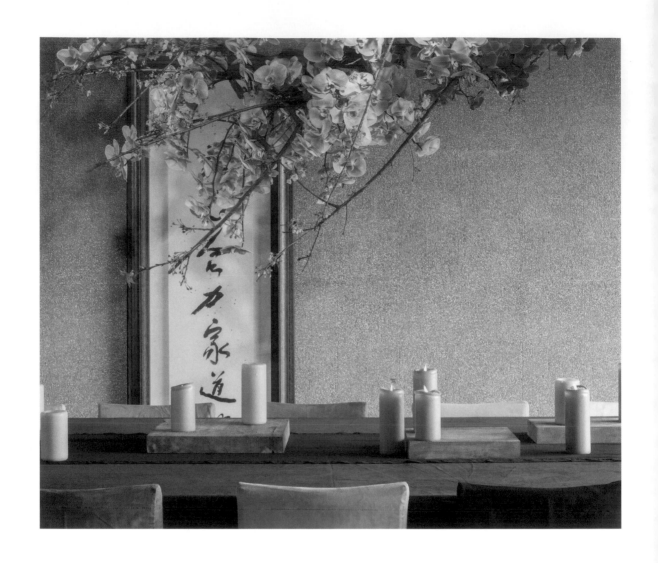

　　人習慣看高不看低、見大不見小、要多不要少，而忘了眾生平等，萬物存在皆有其價值，都是自然的恩賜，所以「祈願佛手雙垂下，摩得人心一樣平」，願從心發，心遍十方，願亦遍十方。從願起行，由行得力。然後在和煦的陽光照耀下，濃濃春意溢滿人間。讓我們共享天地萬物的恩澤，珍惜寶貴春光，播下美好新希望！

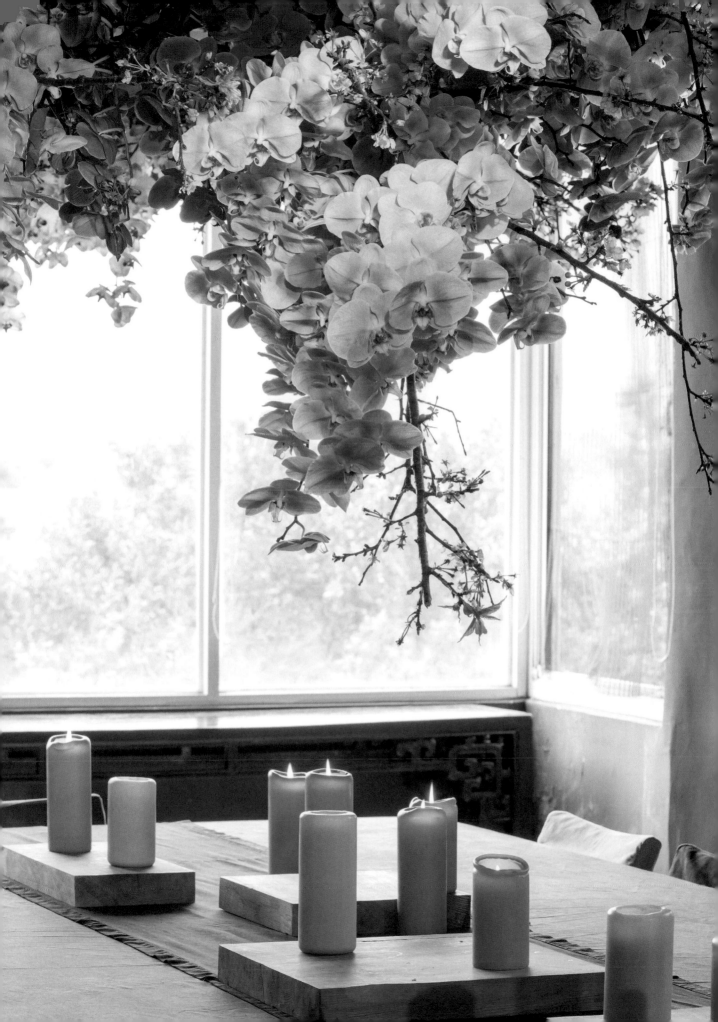

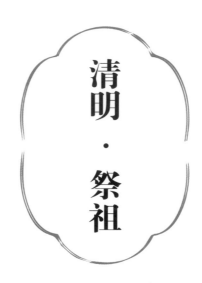

清明・祭祖

四月四日
文殊菩薩聖誕

《歲時百問》云：「萬物生長此時，皆清潔而明淨。故謂之清明。」
清明，代表季節變換、春天來臨，氣候逐漸回暖，萬物開始復甦，正是春耕春種的大好時節。
故有「清明前後，點瓜種豆」、「植樹造林，莫過清明」等農諺。
清明更是表徵物候的節氣，含有天氣晴朗、草木繁茂之意，常言道：「清明斷雪，穀雨斷霜。」
時至清明，氣候正暖，春意正濃。

清明是一個感恩的節日，是子孫
對祖先報恩、孝親的節日，更是家族
文化傳承孝道的日子。

在這樣的時節，古時中國人創造了感懷生命的特有方式，杜牧的《清明》：「清明時節雨紛紛，路上行人欲斷魂；借問酒家何處有，牧童遙指杏花村。」道出了懷念先人的無盡哀思，而清明祭祖，如同向祖上做人生彙報，祭祀的過程就是告誡、警示，是人生的驚嘆號。年年如此，心靈便能得到不斷淨化。祖德的傳承，家庭的興旺，在祭祀的文化中得到不斷地延伸，是修人、修心、修德的過程，更是繼承和傳遞良好家風的過程。

家風的傳承，就像花之六度精神中的「精進」——「落紅不是無情物，化作春泥更護花」，花即便凋零，輾作泥土，變成肥料，仍在為來年的成長蓄積能量；抑或留下種子，還在為繼起的生命孳孳不息。一如清明，就如俗語所言「祭之豐不如養之薄也」，每位先人所走過的足跡，都會清楚地烙印在子子孫孫的生命軌跡裡，為他們種下善根，獲得究竟的安樂。

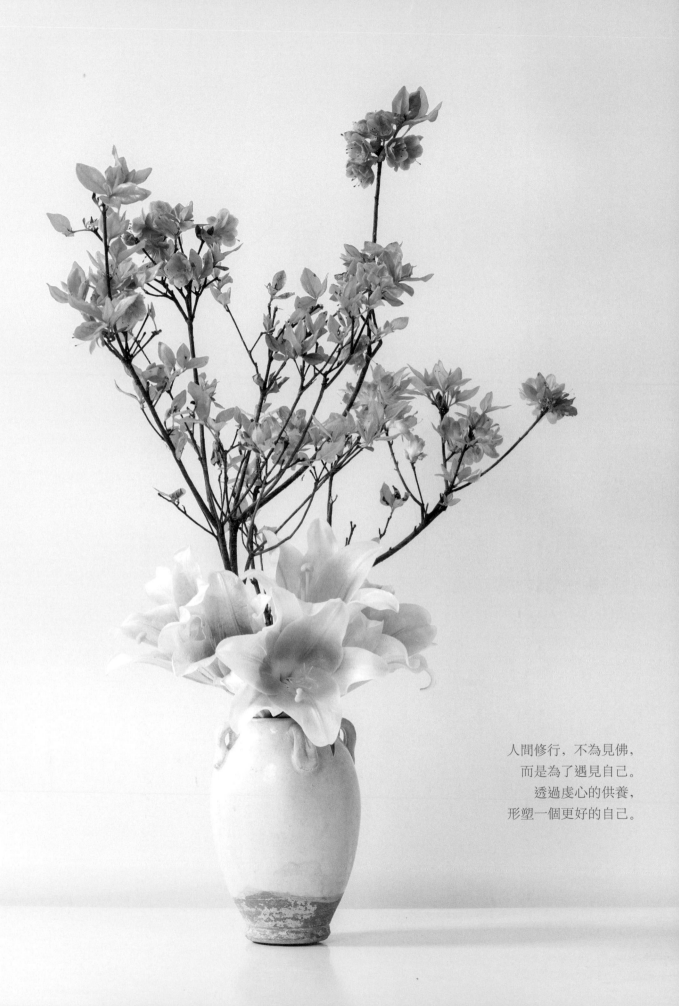

人間修行，不為見佛，
　而是為了遇見自己。
　　透過虔心的供養，
形塑一個更好的自己。

穀雨 · 飛燕草

四月八日
釋迦牟尼佛聖誕 佛寶節

穀雨是春天的最後一個節氣，《月令七十二候集解》：
「三月中，自雨水後，土膏脈動，今又雨其穀於水也。……蓋穀以此時播種，自上而下也。」
自穀雨時節起，是農事忙碌的開始。

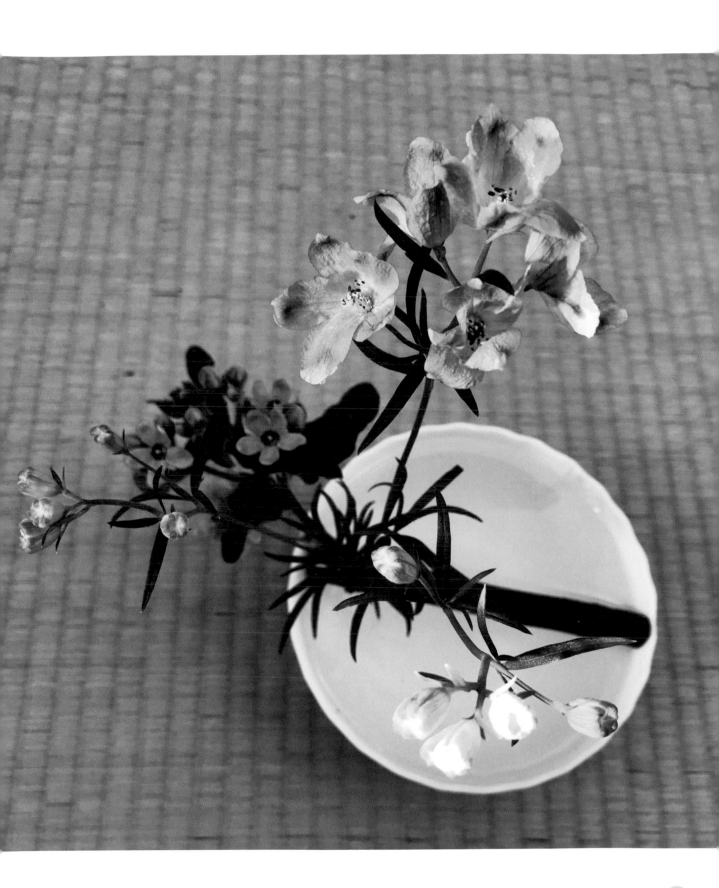

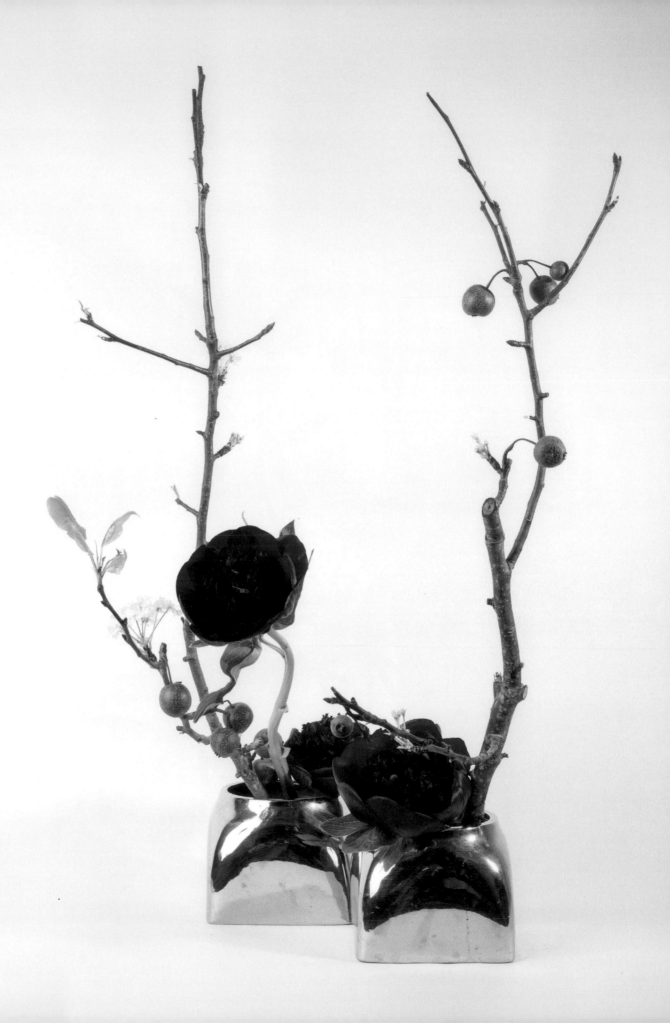

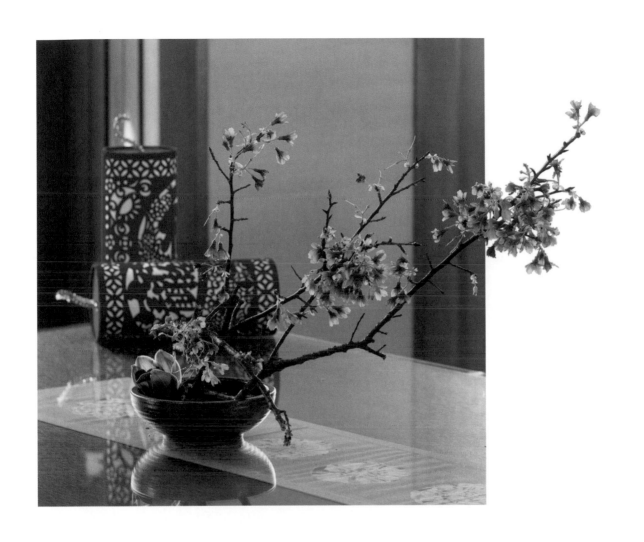

　　朱彝尊《鴛鴦湖棹歌》一詩：「穆湖蓮葉小於錢，臥柳雖多不礙船。兩岸新苗才過雨，夕陽溝水響溪田。屋上鳩鳴穀雨開，橫塘遊女盪船回。桃花落後蠶齊浴，竹筍抽時燕便來。」就是在描述穀雨時節，柳絮飛落、杜鵑夜啼、牡丹吐蕊、櫻桃紅熟，但時至暮春，自然景物都在變化，必須謹慎面對。

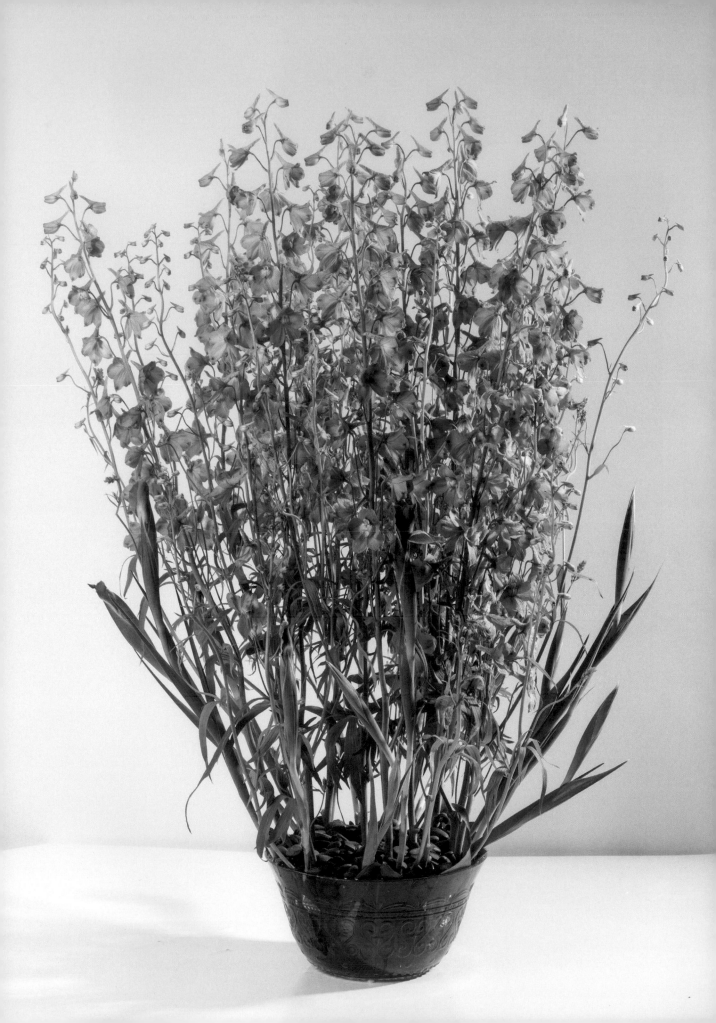

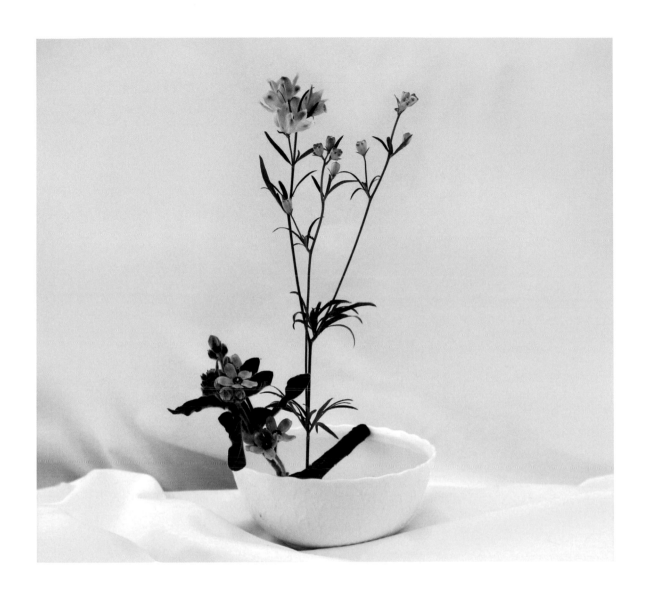

　　花開需要一段時日的孕育，要能忍受黑暗、潮溼與寂寞，甚至花開後，要耐得
住風霜雨雪、病蟲傷害。飛燕草宛如群鳥飛舞，搖曳生姿，壯觀的花序，呈現出一
種破繭而出的無畏氣勢，外界一時的不如意，何懼。一如人在面對生活的起落，任
何事都是一體兩面，有高就有低，有喜就有悲，有喝采就有噓聲，不可能始終維持
某個基調，但不論身處何處何時何境域，莫有分別心。

不忘初心，方得始終，才能再多變善變的
宇宙大地裡，堅持本我，贏回自己。

普賢菩薩
SAMANTABHADRA BODHISATTVA

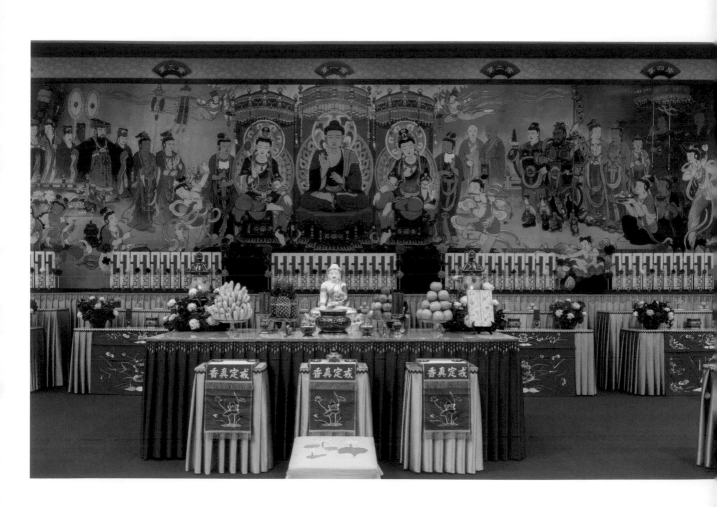

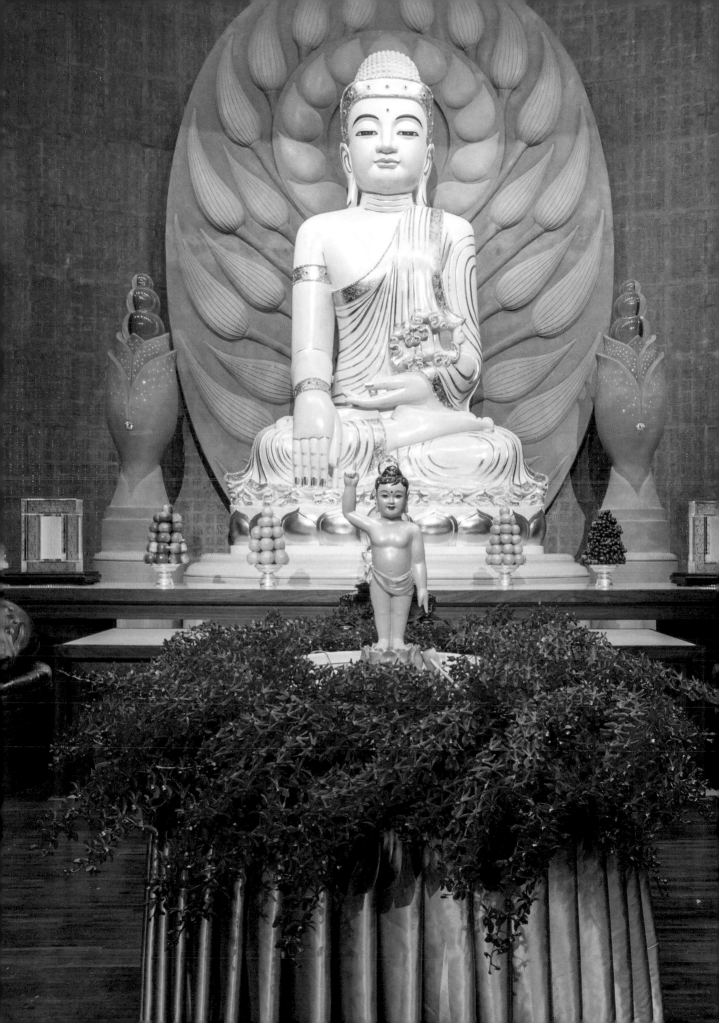

立夏 · 蔥花

四月二十八日
藥王菩薩聖誕

「立夏」正式預告夏天來了，不過距離真正酷熱的夏天還有一段時間。
《曆書》記載：「斗指東南維為立夏，萬物至此皆長大，故名立夏也。」
因此習慣上都把立夏當作是溫度明顯升高、炎暑將臨、雷雨增多、農作物進入
旺季生長的一個重要節氣。

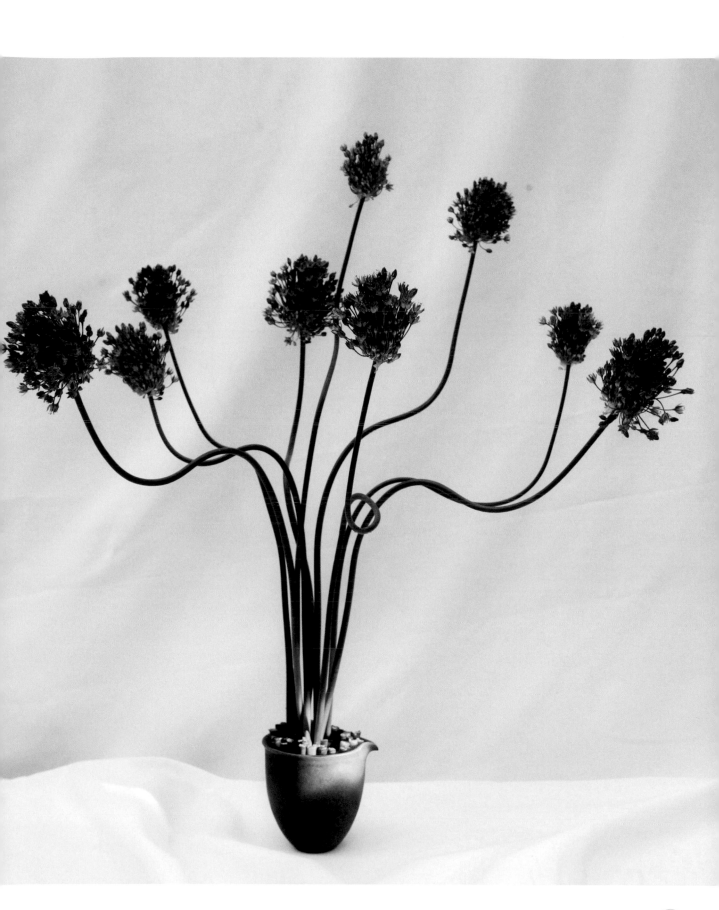

　　明人《蓮生八戕》說：「孟夏之日，天地始交，萬物並秀。」立夏時節，青蛙開始聒噪著夏日的來臨，蚯蚓也忙著幫農民翻鬆泥土，田埂野菜爭相出土日日攀長。清晨當人們迎著初夏的霞光，漫步於鄉村田野、海邊沙灘時，會從這溫和的陽光中感受到大自然的深情。

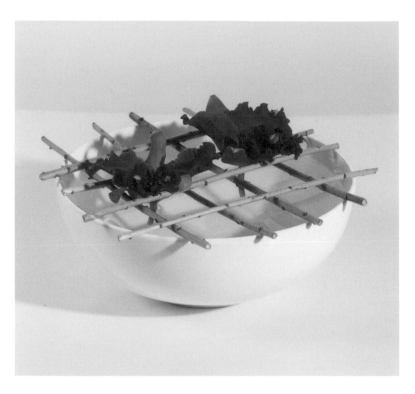

一般人多只知蔥是難得的辛香料，卻不知它的花輕盈小巧、玲瓏可愛。知其然而不知所以然，是許多人蔽於外貌而忽略內裡，缺乏本真的修練與追求，汲汲營營於一時，不知持之以恆方能有成就。

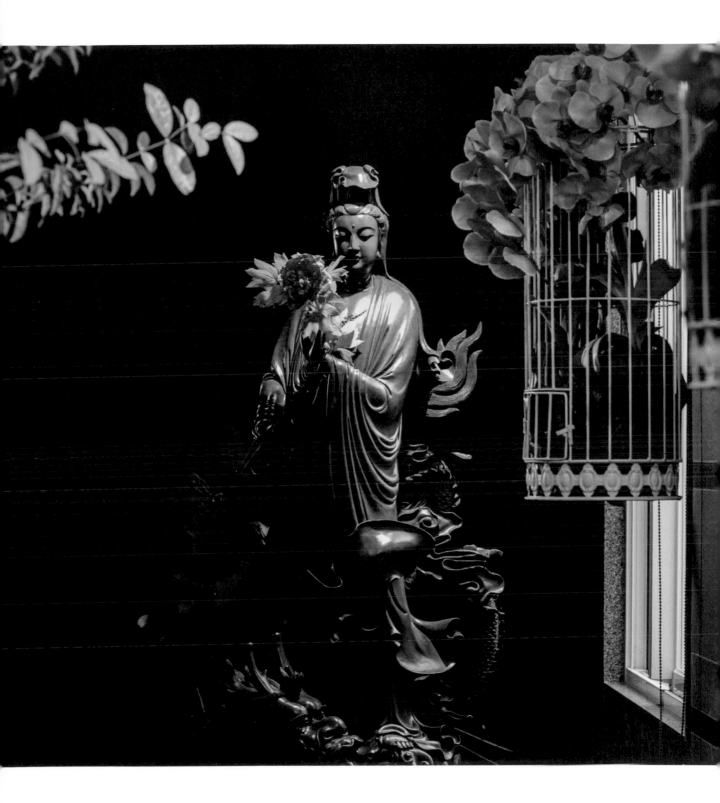

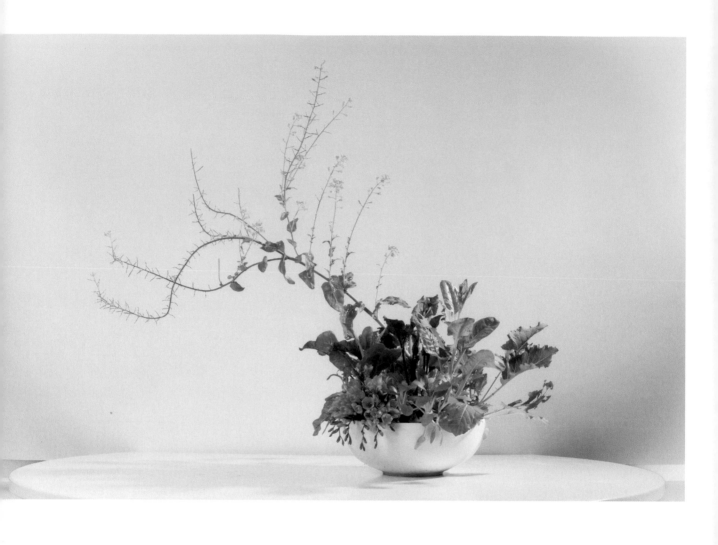

　　萬物春生夏長，告別春天的反覆無常，迎來初夏的熱情，萬物自此走向繁茂。立夏不僅給予我們時間的意義，更讓我們學習領悟，懂得成長的道理。凡事都該以堅定的意志力，雖說人生繁茂奠基於青年，卻不止於年齡。夏天到了，讓我們在陽光下恣意汗水、前進不懈；也告訴人們時不我待，珍惜所有，修養生息，不負此生！

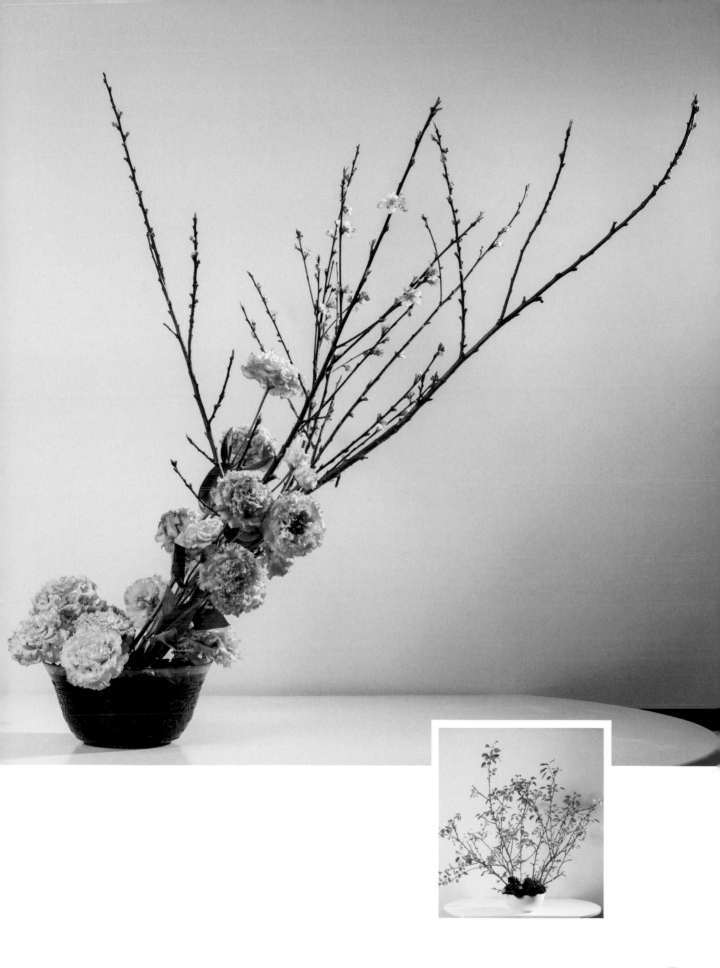

小滿・八角金盤

五月十三日
伽藍菩薩聖誕

不知不覺中，萬物已經開始孕育日後豐碩的收穫。
小滿小滿，幸福滿滿。《月令七十二候集解》：「四月中，小滿者，物至於此小得盈滿。」
這時夏熟作物子粒逐漸飽滿，早稻開始結穗，
稻禾上始見小粒的穀實，即將進入夏收夏種季節。

小滿其意為夏熟作物的籽粒開始灌漿飽滿，但尚未成熟，只是小滿，還未大滿。但農家卻可從莊稼的小滿裡憧憬著夏收的殷實、憧憬豐美期待富足，那是一種健康又幸福的心理狀態。二十四節氣一直教我們學著植物的緩緩生長，慢慢過細細用，好日子過久一點兒。

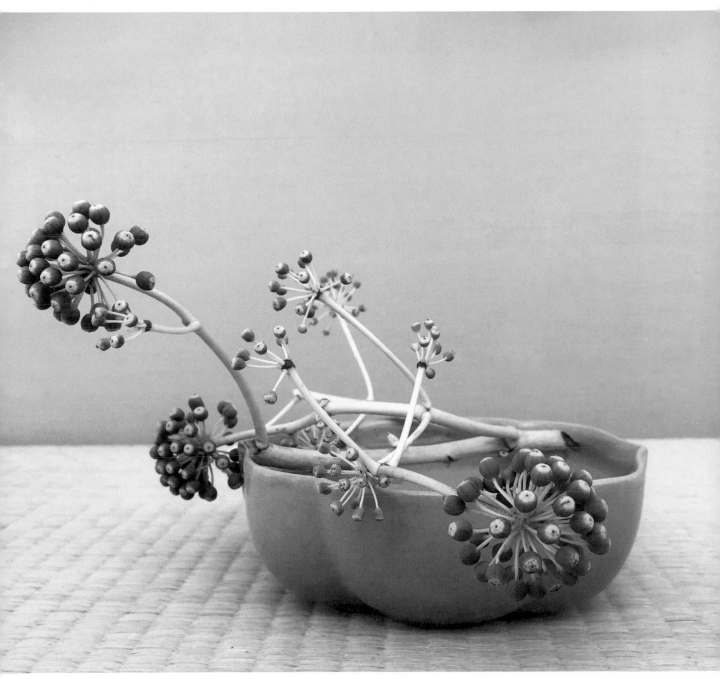

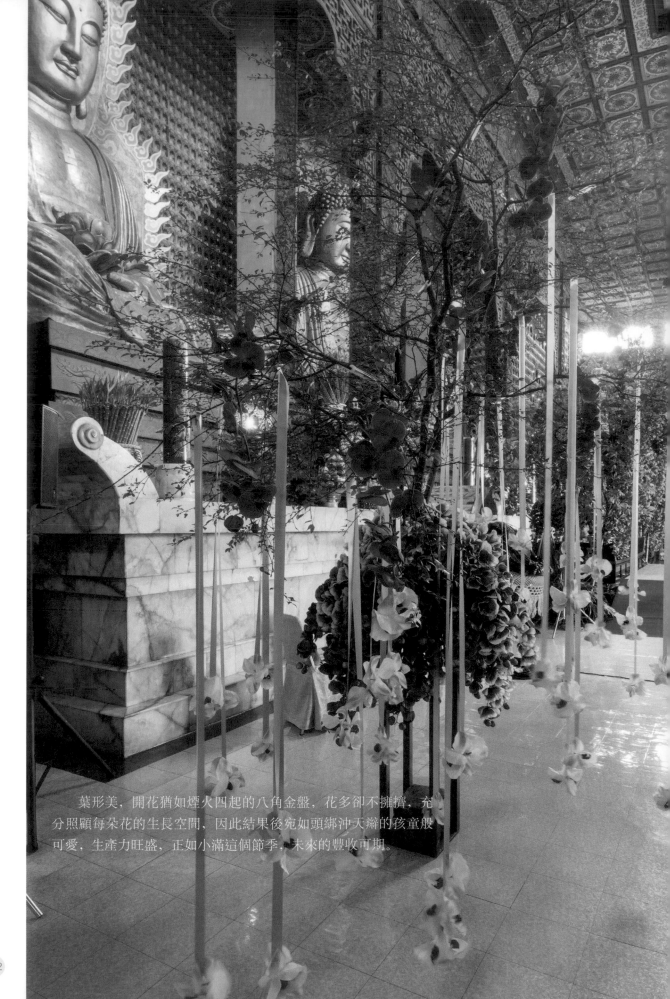

葉形美，開花猶如煙火四起的八角金盤，花多卻不擁擠，充
分照顧每朵花的生長空間，因此結果後宛如頭綁沖天辮的孩童般
可愛，生產力旺盛，正如小滿這個節季，未來的豐收可期。

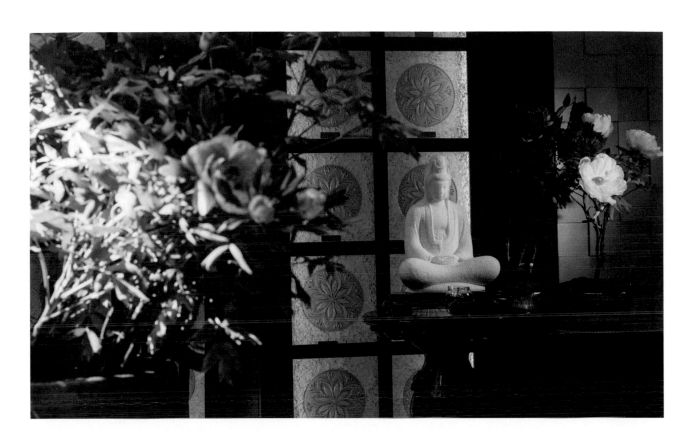

　　月亮圓後就會逐漸出現虧損，變得不圓有缺；水盛滿後就要滿溢流出，形容物極必反，事物發展到一定程度就要走向反面，沒有永恆的完美。也形容做人做事要謙虛，不要驕傲自滿，「謙受益，滿招損」。滿穗的稻總是姿態最低，如此方能承載風雨，人心亦當如此，時時留出空間，有時留白才能彰顯顏色的豐盈。

芒種 · 小蒼蘭

六月三日
韋馱菩薩聖誕

「芒種」是典型的夏季節氣，預告著天氣開始炎熱，
也是一個反映農業物候現象的節氣，農作物種植時間的分界點。
《曆書》記載：「斗指巳為芒種，此時可種有芒之穀，過此即失效，故名芒種也。」

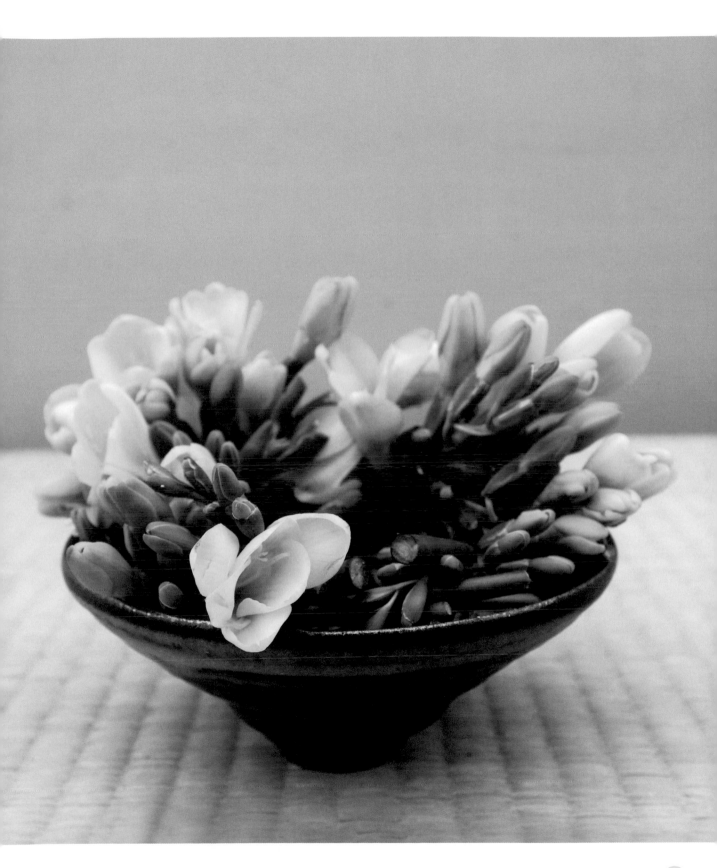

「芒種」也稱為「忙種」，是農民朋友的播種、下地最為繁忙的時機。白居易《觀刈麥》：「田家少閒月，五月人倍忙。夜來南風起，小麥覆隴黃。婦姑荷簞食，童稚攜壺漿。相隨餉田去，丁壯在南岡。足蒸暑土氣，背灼炎天光。力盡不知熱，但惜夏日長。」說得便是這個時節的收種農忙，正所謂春爭日、夏爭時，「爭時」搶收，因農作物片刻不等人。

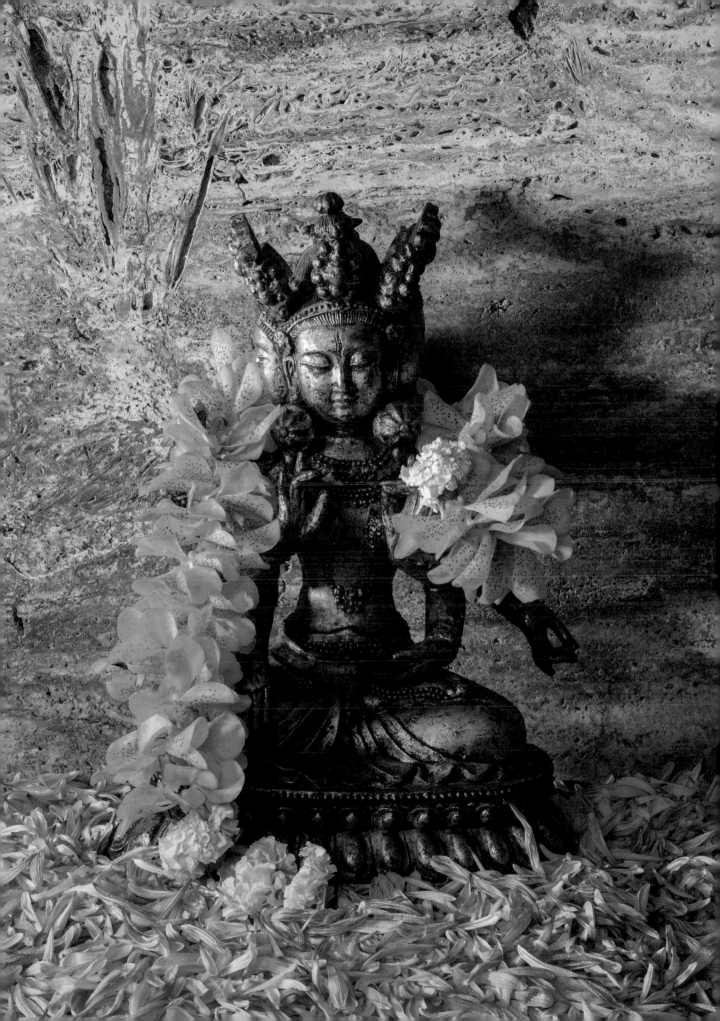

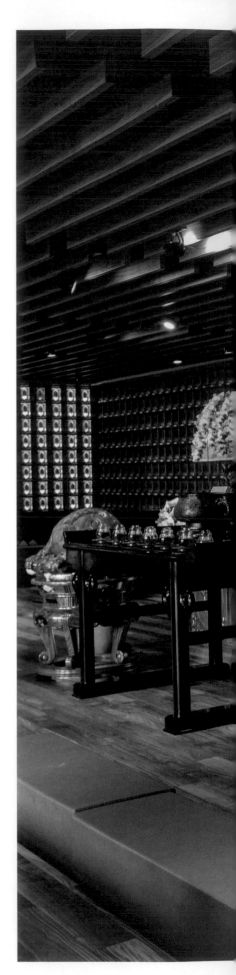

小蒼蘭就像鄰家女孩般清麗脫俗、淡香雅致，自開自得，自甘配角，也因而放於何處都能融合，倒顯得兼容並蓄的特質，不顯山，不露水，做好自己本分，便是最好的存在。

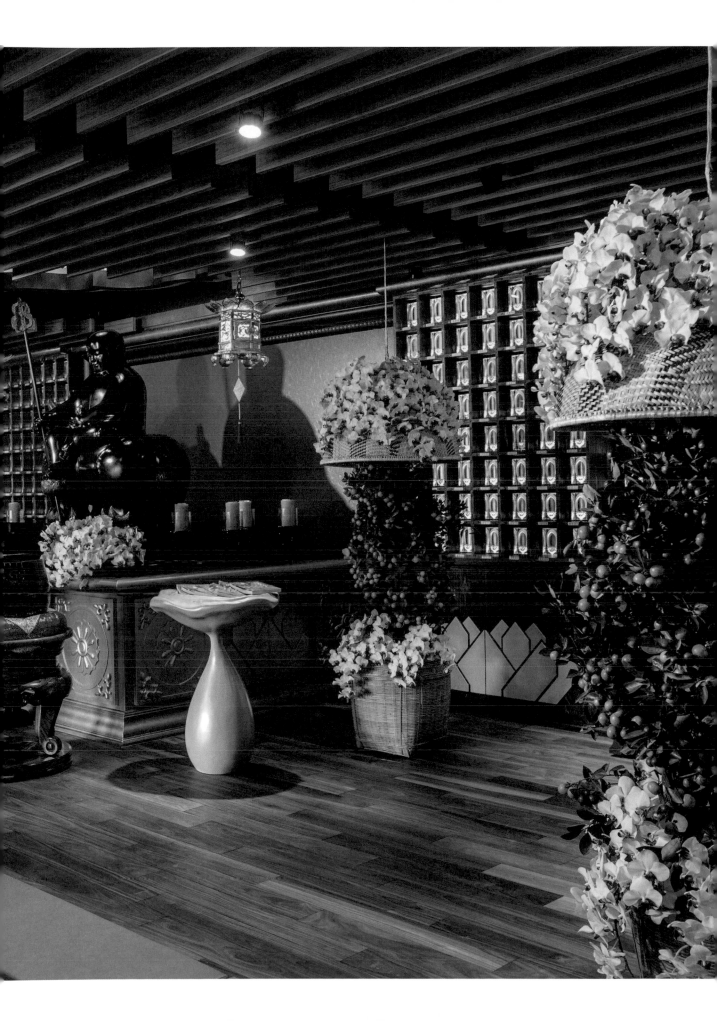

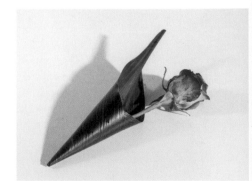

「東風染盡三千頃，折鷺飛來無處停」，芒種時節，田野景色秀麗，
秧苗嫩綠，一派生機。正是我們抓緊時間，努力學習、工作、培福
修慧的大好時機。讓我們在忙碌中體會到人們的辛勞、生活之不易；
在忙碌中歷事鍊心，感受成長的喜悅！

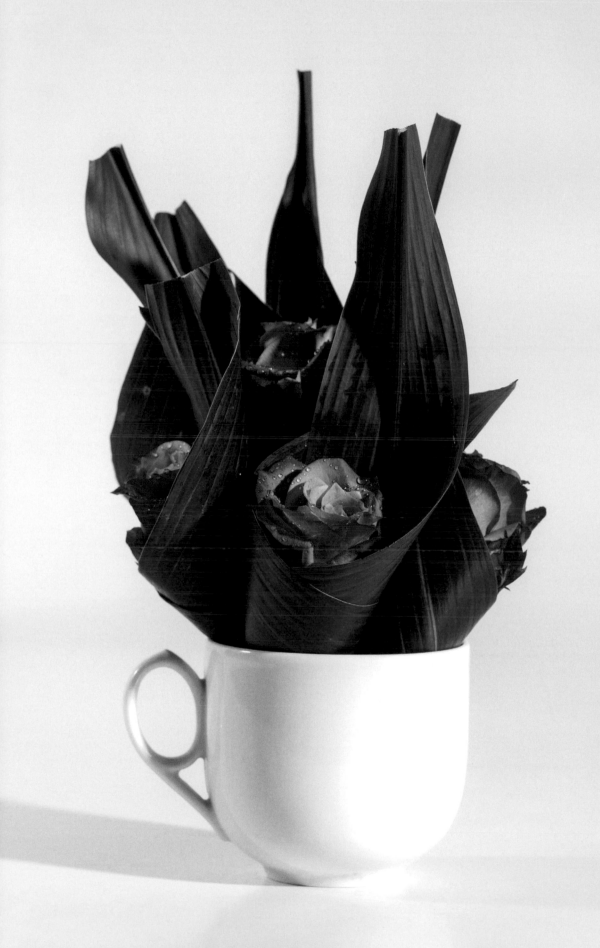

夏至・清荷

六月十九日
觀音菩薩成道紀念日

夏至，二十四節氣中最早被確定，
「夏至到，鹿角解，蟬始鳴，半夏生，木槿榮。」
晝長夜短，暑熱之氣勃勃發散，萬物生意盎然。

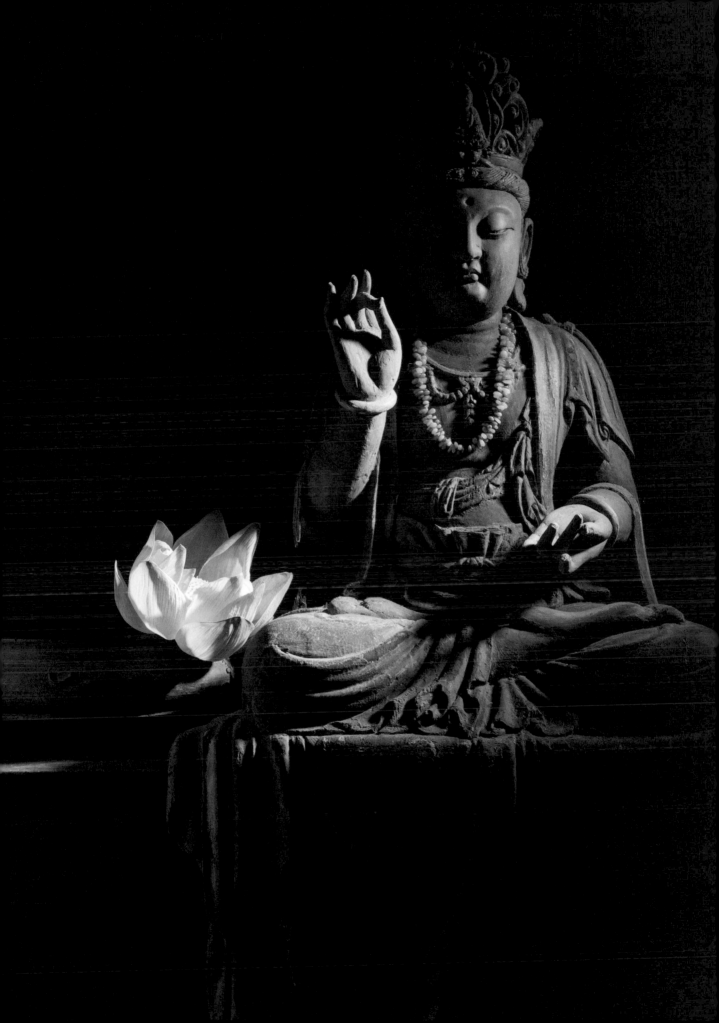

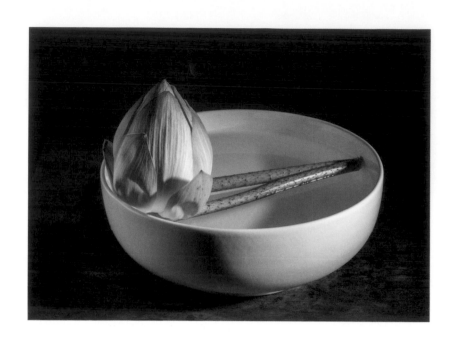

　　西風起，最熱的天，老天卻召來最清雅的容顏相伴，
亭亭的粉色長在溽暑的六月，楊萬里傳唱千古的《曉出
淨慈寺送林子方》：「畢竟西湖六月中，風光不與四時同。
接天蓮葉無窮碧，映日荷花別樣紅。」織就一幅夏季與
眾不同的美景。

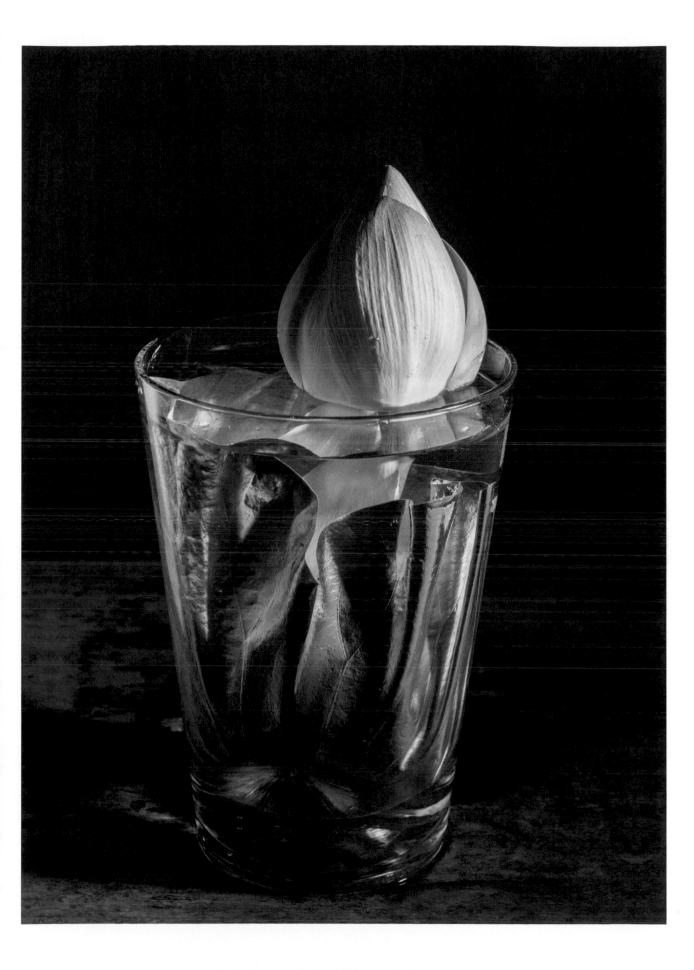

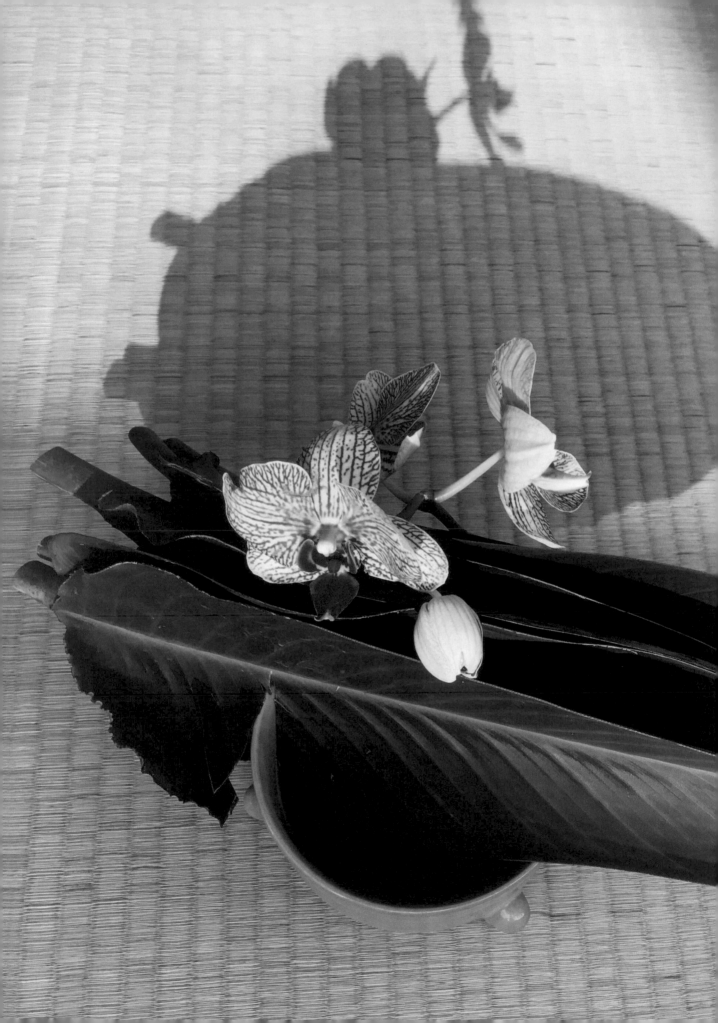

　　荷長在軟爛的汙泥裡，卻綻放出最淡然清香、雅致的姿態，每瓣花舒泰而挺拔，悠然如君子神采，不卑不亢，自在灑脫；田田荷葉，碩大渾圓，恣意天地方圓；荷蓬飽滿，蘊含如玉蓮子，心胸潔白。

　　它，總有姿態，清者自清，濁者自濁，道不同不相為謀，一如身側那聚散無度的萍，隨風來去，看似瀟灑，卻是無情。荷自有荷的風骨，那淡泊的身心，總給得徹底，盡心全捨，無畏分毫，來自天地，還諸大地，那一化世界、一葉如來，意在其中。

　　萬物，總在不斷的選擇中做選擇，是物以類聚，或同流合汙，其實都只在你我的一念之間。

小暑・海芋

七月十三日
大勢至菩薩聖誕

暑，表示炎熱之意，
古人認為小暑期間，還不是一年中最熱的時候，故稱小暑。
《曆書》記載：「斗指辛為小暑，斯時天氣已熱，尚未達於極點，故名也。」
有節氣歌謠曰：「小暑不算熱，大暑三伏天。」

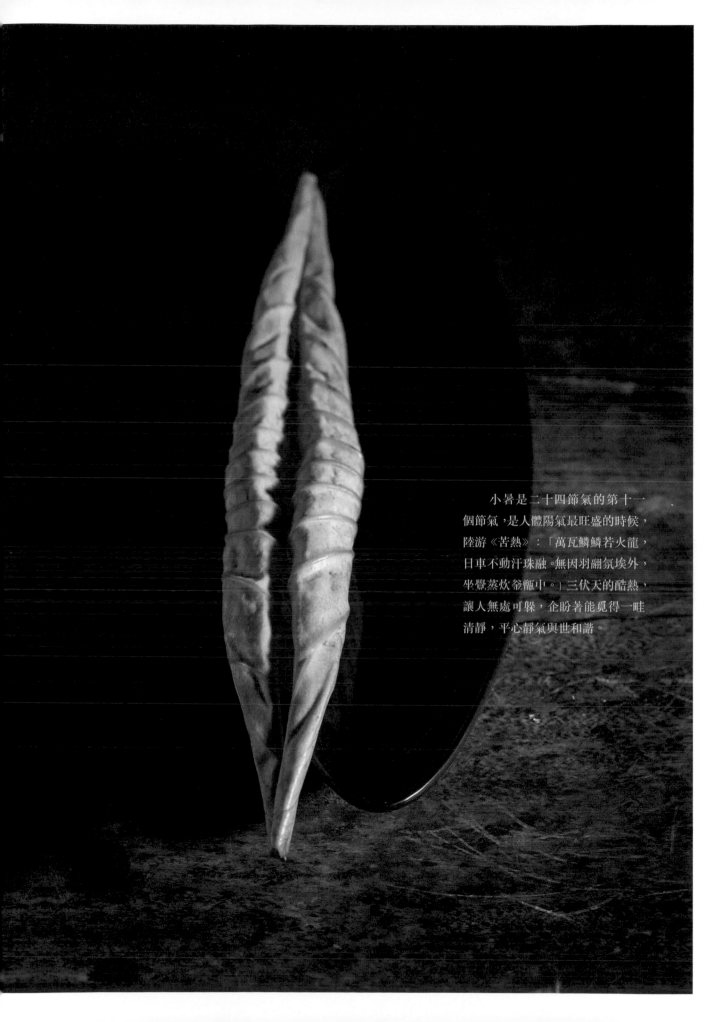

小暑是二十四節氣的第十一個節氣，是人體陽氣最旺盛的時候，陸游《苦熱》：「萬瓦鱗鱗若火龍，日車不動汗珠融。無因羽翮氛埃外，坐覺蒸炊釜甑中。」三伏天的酷熱，讓人無處可躲，企盼著能覓得一畦清靜，平心靜氣與世和諧。

海芋，永遠是那最潔淨的存在，孤芳自賞，不依賴，不結派，亭亭然活在水的世界自清涼，我與人互不相干，卻形成最美的氛圍。供花便是求四方靜謐，自與自對話，自與天對話，三方中尋得平衡自在妥適，正所謂「心靜自然涼」，猶如陶淵明所說住在鬧市之中，「而無車馬喧，問君何能爾？心遠地自偏！」

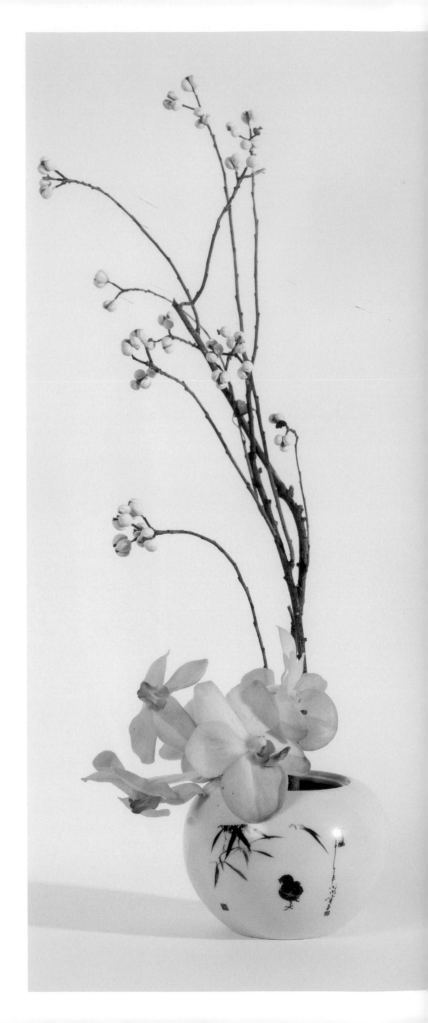

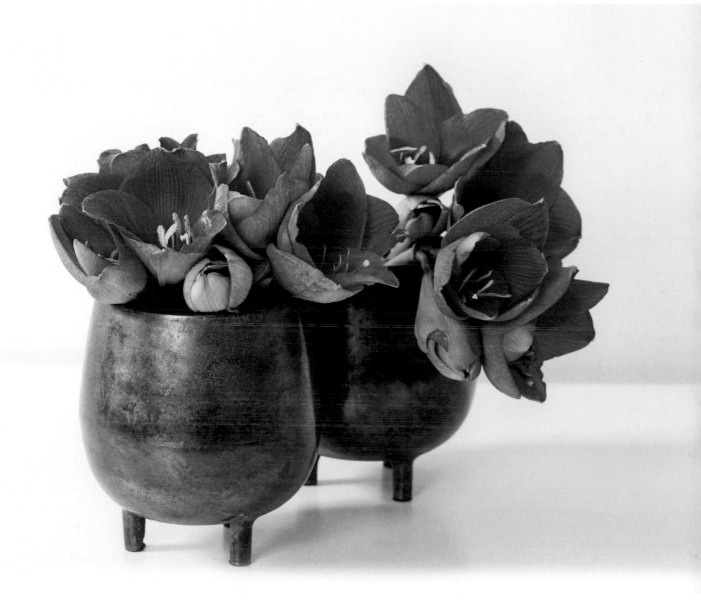

　　心裡平靜，內心自然難有不平事，在遇到問題、挫折時，便能放平意態，以一顆平常心去處理生活中的各種問題。

大暑・荷花

七月二十四日

龍樹菩薩聖誕

「大暑」表示炎熱至極。

《月令七十二候集解》云：「六月中，……暑，熱也，就熱之中分為大小，

月初為小，月中為大，今則熱氣猶大也。」

大暑節氣，是一年之中最熱的節氣，古書《二十四節氣解》中說：「大暑，乃炎熱之極也」。

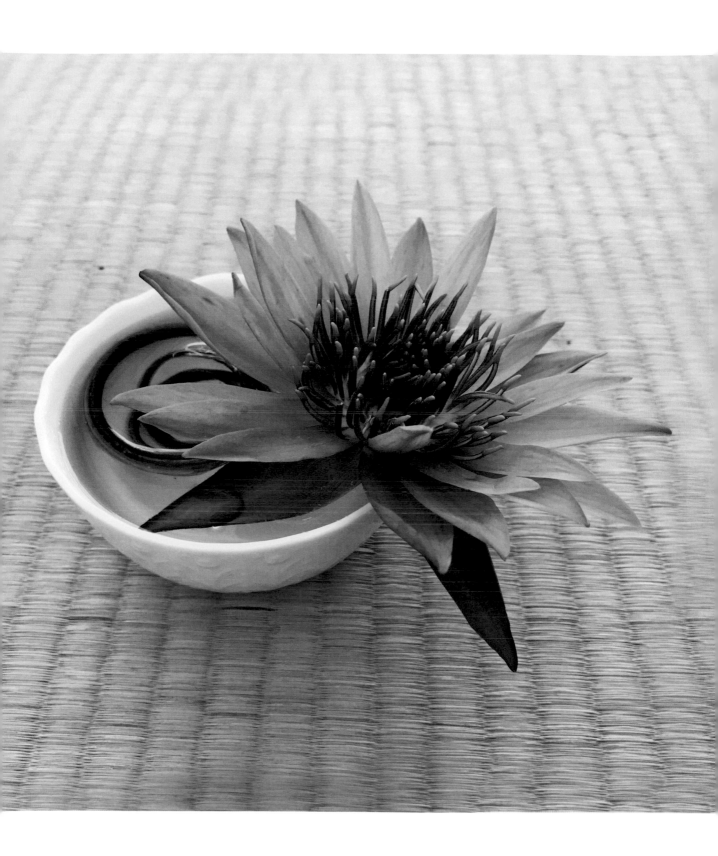

自入夏以來，熱量不斷積累，到大暑期間，積累的熱量達至頂峰，「禾到大暑日夜黃」，萬物皆難抗暑熱，氣息奄奄，詩人白居易《銷夏》：「何以銷煩暑，端居一院中。眼前無長物，窗下有清風。熱散由心靜，涼生為室空。此時身自得，難更與人同。」

其實天時既然難以違逆，順應天時的自然循環，是人與萬物最舒服的
樣態，一柄扇，一窪水，幾許涼風，蟲鳴蛙唱，螢火點綴，內在的靜，自
會削減外在的悶熱。

你若心靜，清風自來。

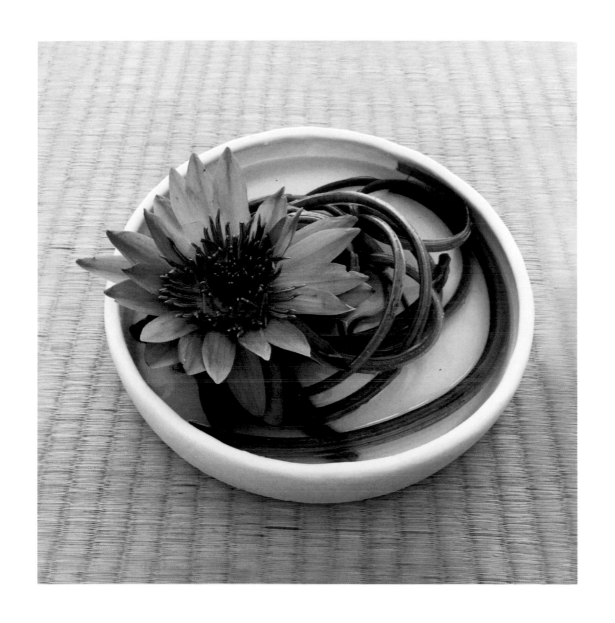

　　眾荷喧囂，卻有藕在淤泥裡孕育，看不見的付出往往比看得見的繁華精彩，一點一滴全是自己的積累，供桌前的一花一葉，全是心誠則靈的無私，撥開暑熱的考驗，正也離收穫的滿足時日不遠。今日收穫之豐，辛勞之付，會換來日後的胸有成竹、從容悠閒！

立秋・菊花

七月三十日
地藏王菩薩聖誕

立秋是進入秋季的初始，預示著炎熱的夏天即將過去，秋天即將來臨。

《管子》記載：「秋者陰氣始下，故萬物收。」

整個自然界的變化是循序漸進的過程，立秋的氣候是由熱轉涼的交接節氣，

也是陽氣漸收，陰氣漸長，由陽盛逐漸轉變為陰盛的時期，是萬物成熟收穫的季節。

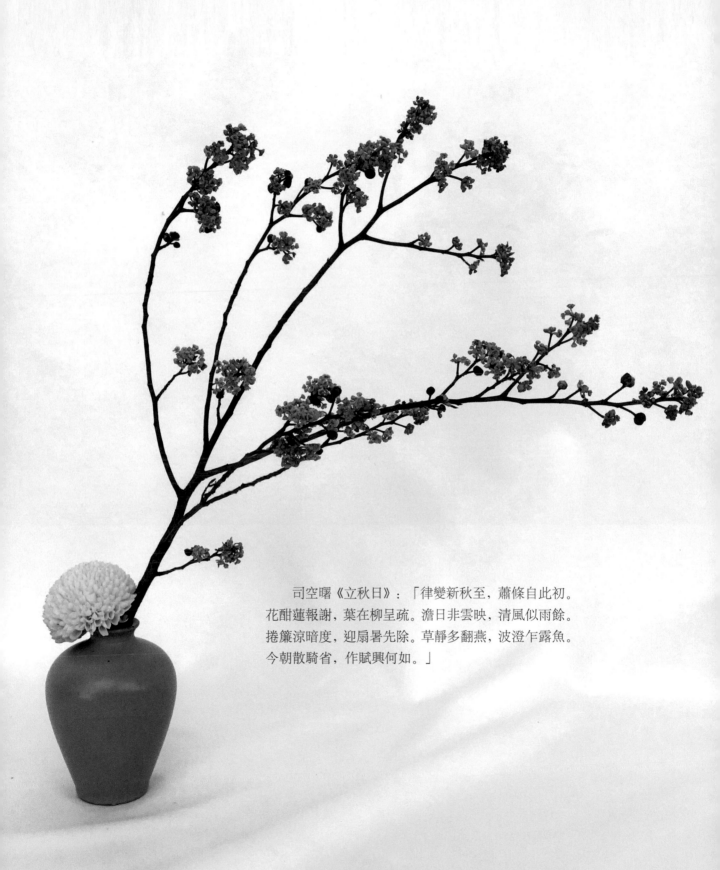

司空曙《立秋日》：「律變新秋至，蕭條自此初。
花醉蓮報謝，葉在柳呈疏。澹日非雲映，清風似雨餘。
捲簾涼暗度，迎扇暑先除。草靜多翻燕，波澄乍露魚。
今朝散騎省，作賦興何如。」

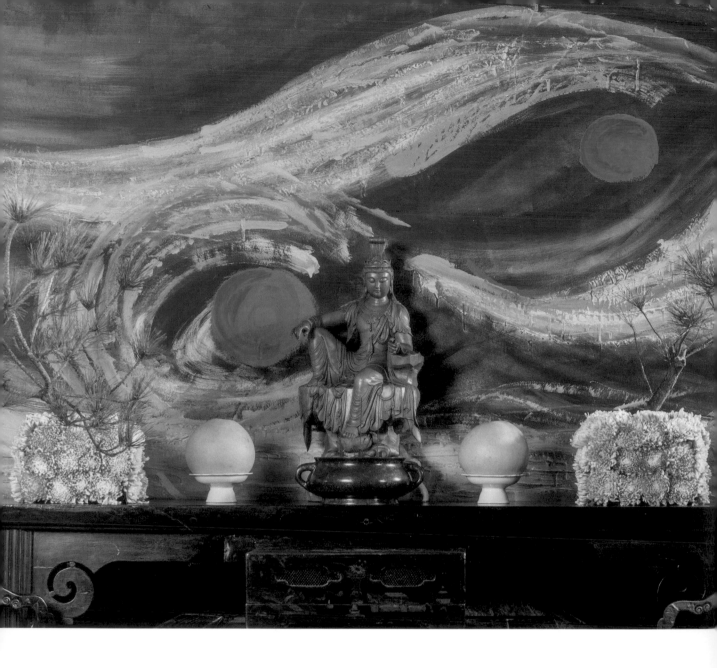

　　詩中從外在景物揭示著暑去涼來，秋天開始，此時的風已不同於暑天中的熱風，花開花謝，自有定數。人心緒隨著時序起落，傷春悲秋，在所難免，但看送往迎新、菊黃蟹肥、滿山楓紅，仍是一派盎然景緻。而一盞盞鮮黃的菊，「耐寒惟有東籬菊，金粟初開曉更清」，映襯出高風亮節的明麗，也抹去了秋的蕭瑟。

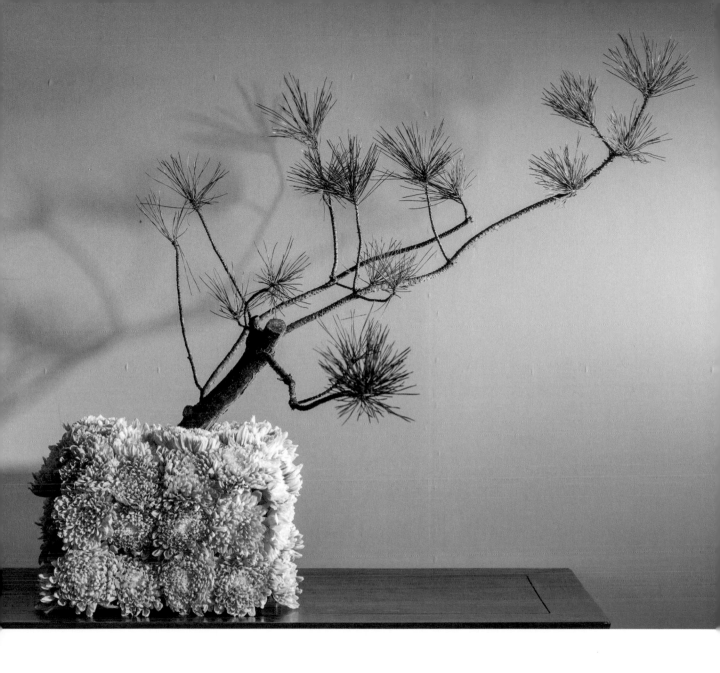

　　生活中處處禪機，切勿耽溺，往前走自是要不留遺憾，看好每處風景，不管是豔陽高照，或是金風送爽，莫負美好時光，莫負大好年華，珍惜寸陰，走好每一步，把每一天當作生命最後一天，猶如古人所說：「勤勞一日，可得一夜安眠。辛勞一生，可得幸福長眠。」

處暑・火鶴

八月二十二日
燃燈古佛聖誕

　　「處」是住的意思，表示暑氣到此打住。
此時三伏天氣已過或接近尾聲，《月令七十二候集解》云：「處，止也，暑氣至此而止矣。」
農諺亦有「處暑寒來」的說法，但《清嘉錄》的顧鐵卿在形容處暑時講：「土俗以處暑後，
　　天氣猶暄，約再歷十八日而始涼。」秋老虎的威力一樣不容小覷。

處暑過後，中午熱，早晚涼，晝夜溫差大，「一場秋雨一場涼」的氣候特徵明顯。張嶠《處暑》：「塵世未徂暑，山中今授衣。露蟬聲漸咽，秋日景初微。四海猶多壘，餘生久息機。漂流空老大，萬事與心違。」添衣，秋蟬，好一幅天涼好個秋的內外景緻。

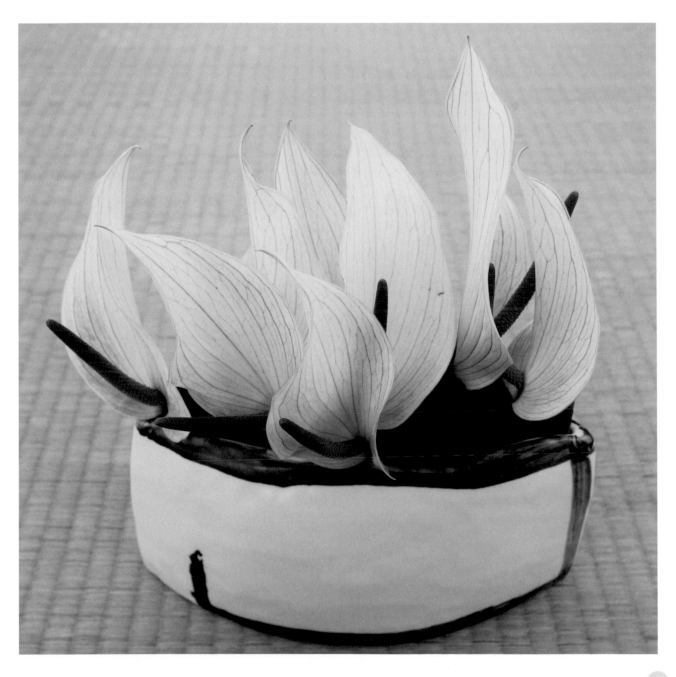

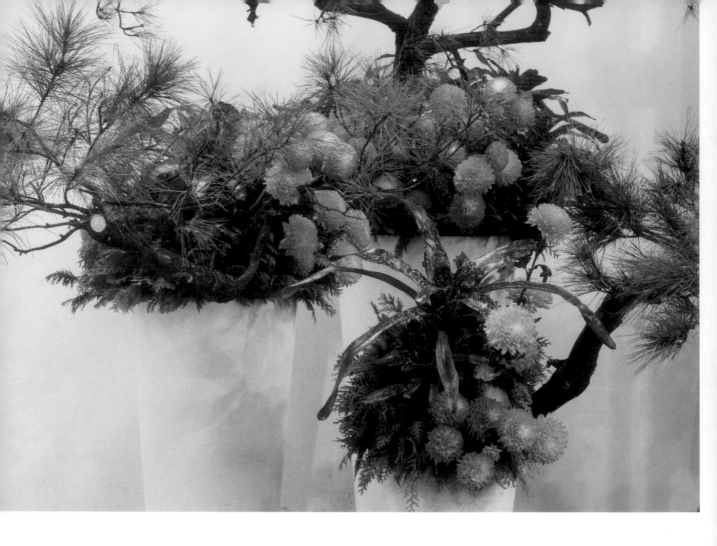

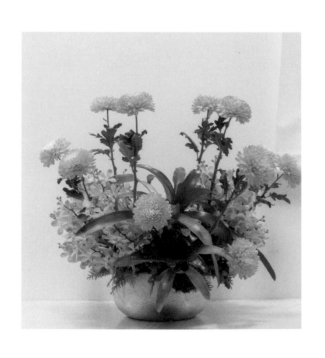

火鶴那宛如鳳凰振翅的恣意，一如季節收放間那毫釐之差，置其中為心而已。熱要忍得，冷要受得，屈得下腰身，才有可能昂首於天際，花要開得燦爛，便要禁得起熱暑寒霜的痛擊，平順無波，可喜可賀，但走得了大起大落、受得住冷嘲熱諷，無一不是人間歡喜的自在行。且讓我們懷著感恩的心，告別美麗繁茂的盛夏，迎接果實累累的金秋！

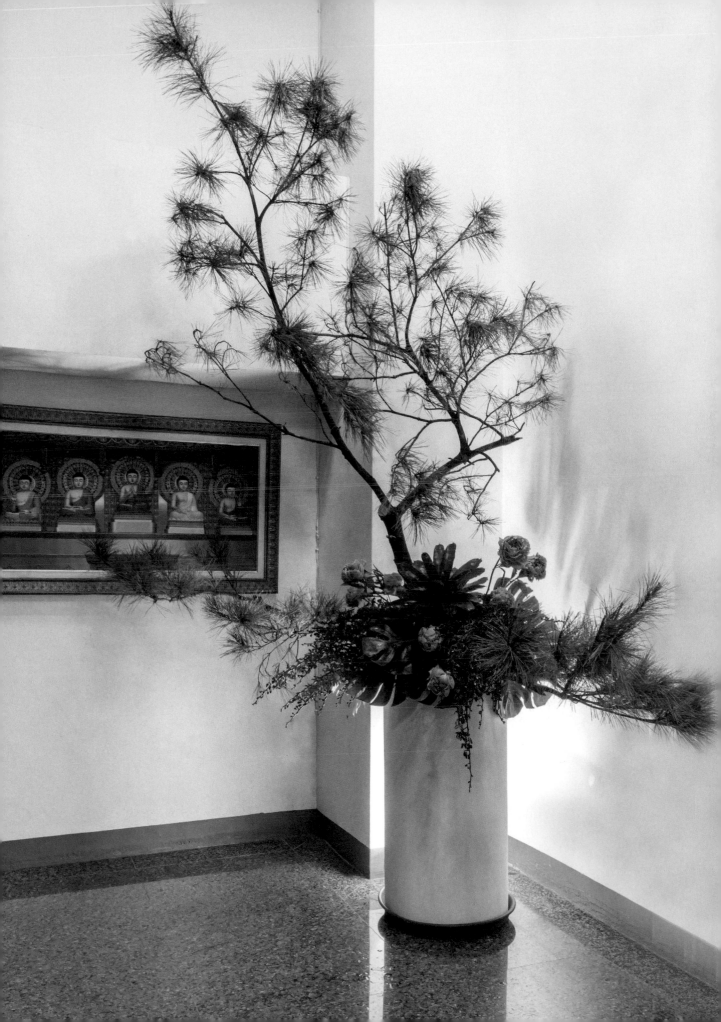

白露・石蒜

九月十九日
觀音菩薩出家紀念日

《曆書》記載：「斗指癸為白露，陰氣漸重，凝而為露，故名白露。」
顧名思義，白露是指氣溫漸涼，夜來草木上可見到白色露水之意。
又俗話說：「白露秋分夜，一夜冷一夜。」
白露是個典型的秋天節氣，從這天起，露水一日比一日凝重成露而名。

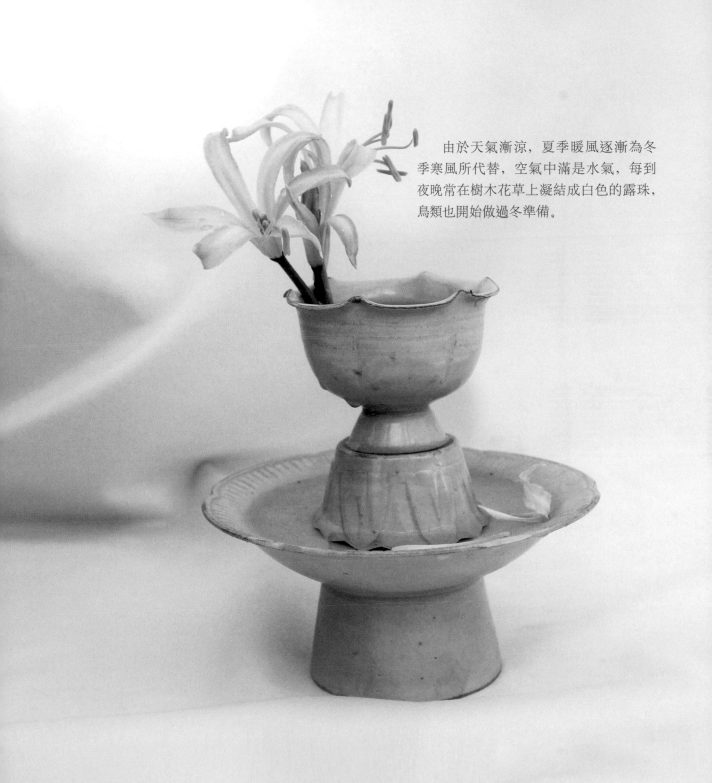

由於天氣漸涼，夏季暖風逐漸為冬季寒風所代替，空氣中滿是水氣，每到夜晚常在樹木花草上凝結成白色的露珠，鳥類也開始做過冬準備。

白居易《南湖晚秋》：「八月白露降，湖中水方老。且夕秋風多，衰荷半傾倒。手攀青楓樹，足蹋黃蘆草。慘澹老容顏，冷落秋懷抱。」秋天既是收穫的美好季節，氣候宜人，景緻亮麗，碩果豐實；秋天也是最易觸景傷情，殘花敗柳，眾芳蕪穢，蕭瑟淒風。

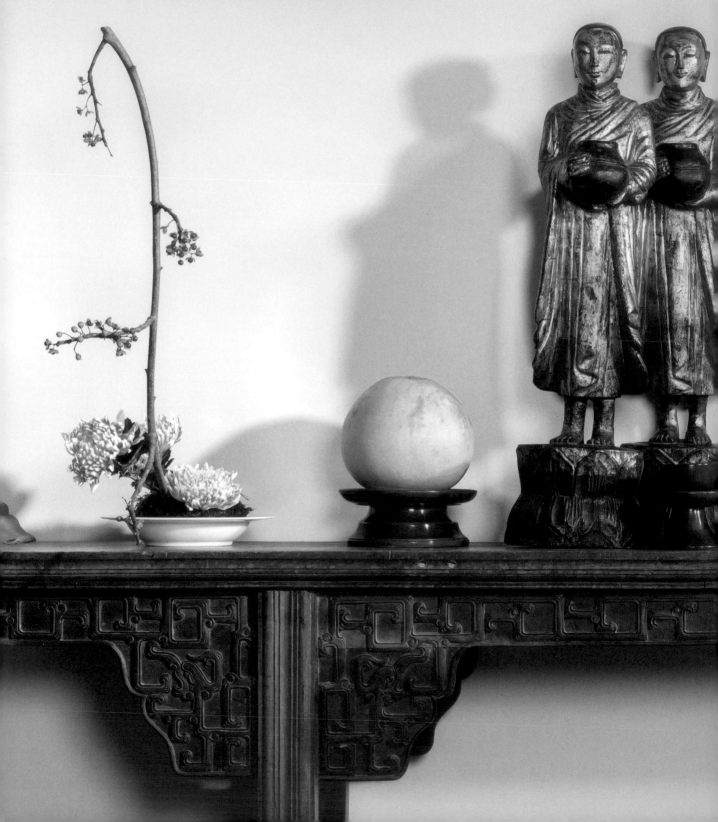

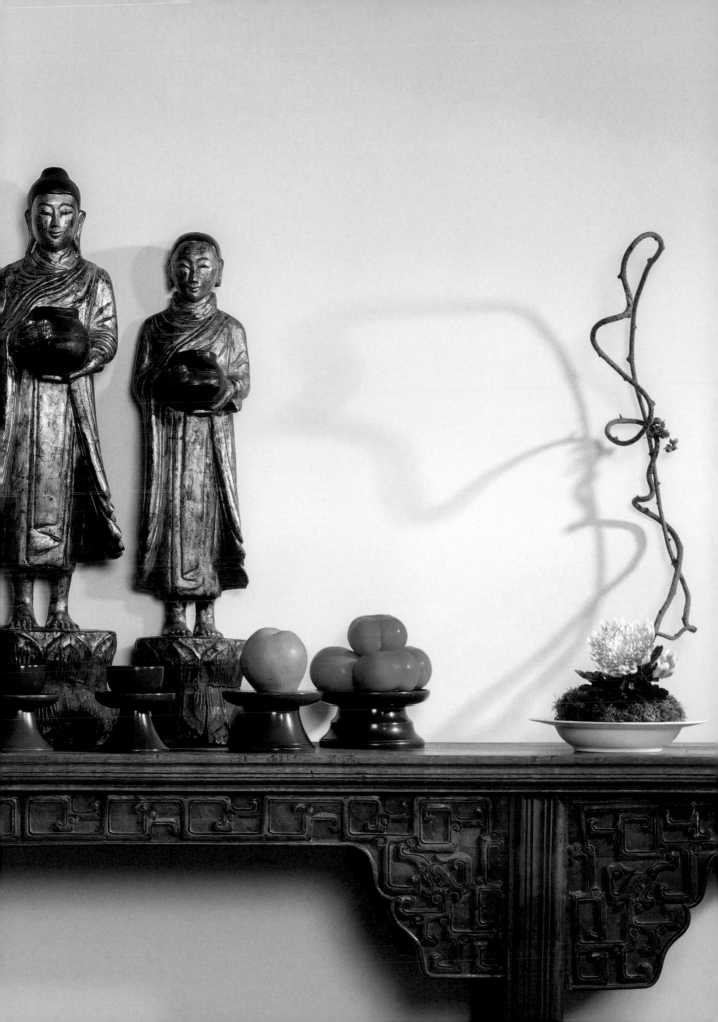

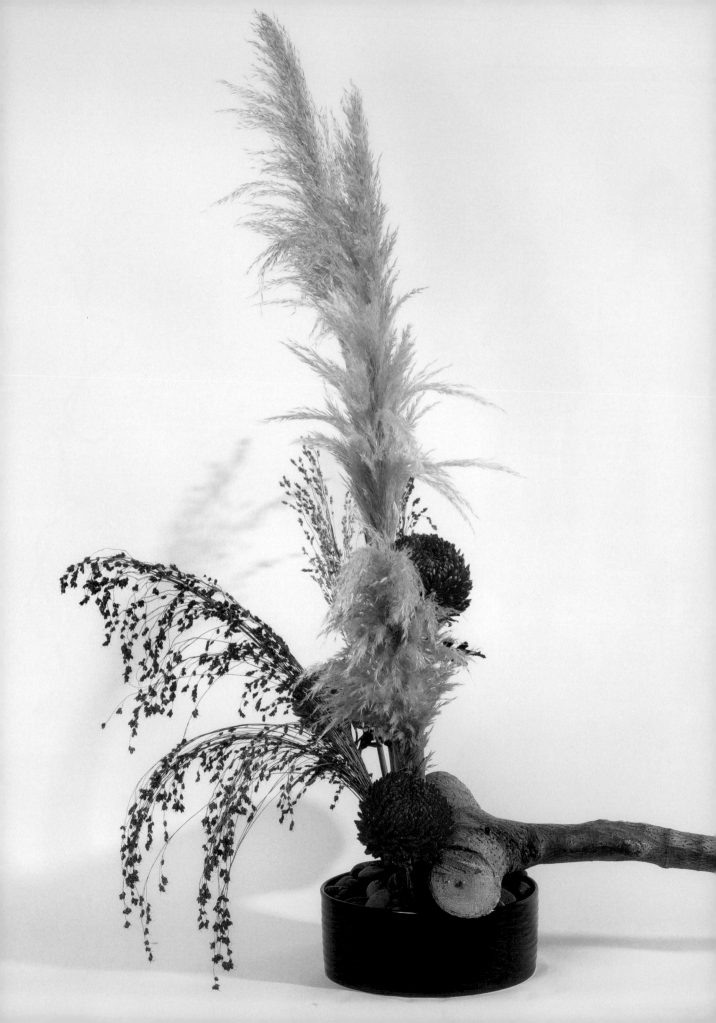

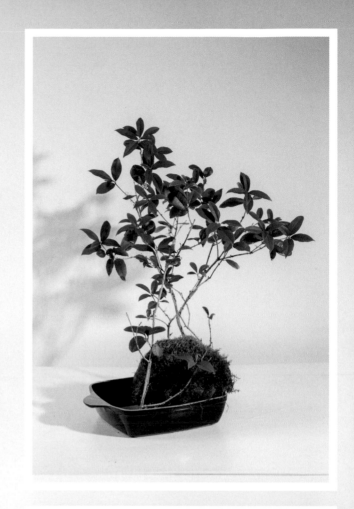

石蒜淺淡低調，卻是彼岸最殷切無悔的等待，時間敵不過她的信念，日復一日，歲歲年年，幽靜地開放，不問前世，不問來生，只守當下，自開自落自許芳華。四季流轉，春耕，夏耘，秋收，冬藏，心誠手勤，一束馨香，不為惦記，只為與大地人間留一念想，佛在四方，為願相隨，不忘！

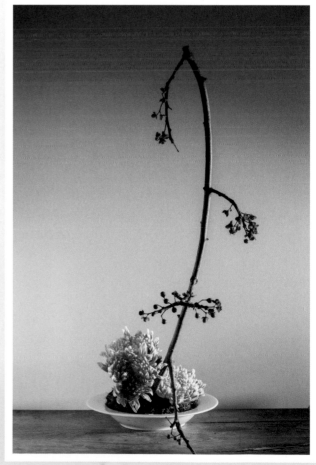

秋分・天鵝絨花

九月三十日
藥師佛聖誕

俗諺說「秋分暝日對分」，秋分這天是日夜等長，這天之後，白天就會越來越短，夜晚會漸漸加長，天氣也開始慢慢變涼。唐・元稹《詠二十四節氣詩秋分八月中》：「琴彈南呂調，風色已高清。雲散飄颻影，雷收振怒聲。乾坤能靜肅，寒暑喜均平。」

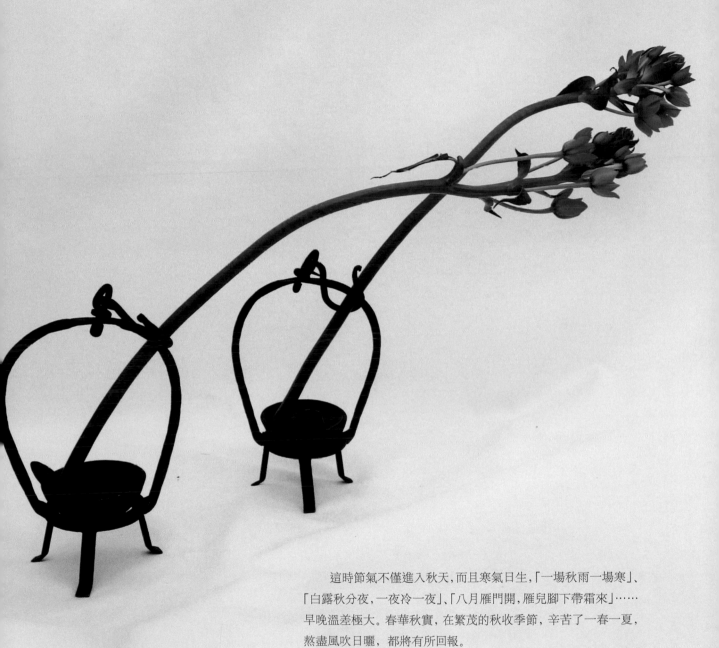

這時節氣不僅進入秋天,而且寒氣日生,「一場秋雨一場寒」、「白露秋分夜,一夜冷一夜」、「八月雁門開,雁兒腳下帶霜來」⋯⋯早晚溫差極大。春華秋實,在繁茂的秋收季節,辛苦了一春一夏,熬盡風吹日曬,都將有所回報。

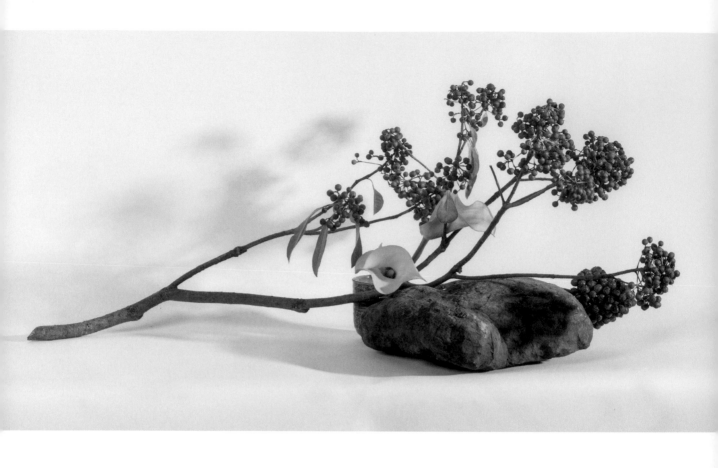

　　天鵝絨花，六瓣花開宛若一顆明閃閃的星星。
花莖實心挺直，葉片革質劍形，就像不屈不撓的俠客，
仗劍江湖伸張正義，有著忍辱負重、不忘本心的情懷，
只做自己，無論外界橫逆，青春也罷，白髮也行，落
拓又何妨，蒼天在上，一心一意只為那個初衷。馨香
無數，我這一朵，勝卻繁花滿樹。

結實累累，卻緣於最初的因，終須俯身播種，才有清翠的秧苗亭亭成長。求萬福，必須虔誠的供養，即便清水，亦香。

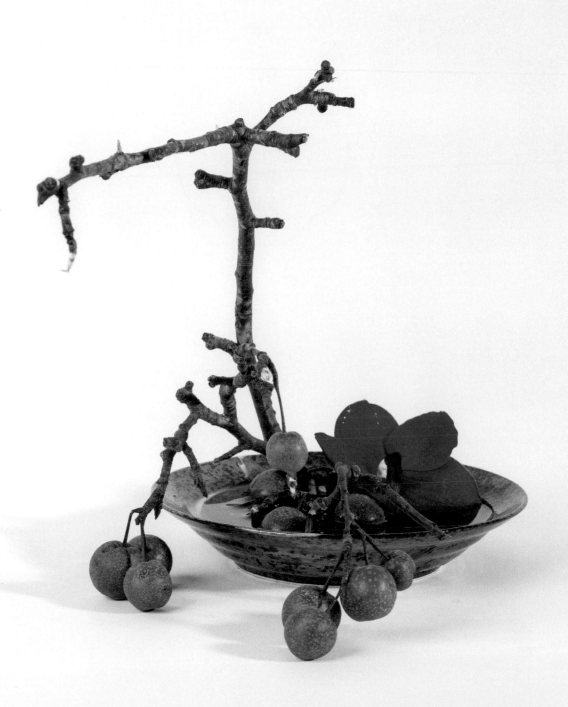

寒露・菊興橘

十月五日
達摩祖師聖誕

寒露，是氣候從涼爽到寒冷的過渡，萬物隨寒氣增長，逐漸蕭落。
《通緯・孝經援神契》：「秋分後十五日，斗指辛，為寒露。言露冷寒而將欲凝結也。」
蟬噤荷殘，秋意漸濃，且帶寒意，地上白露都將凝結成霜。

大自然已換上新妝，清荷換上菊黃，綠葉換上楓紅，元積《菊花》：「秋叢繞舍似陶家，遍繞籬邊日漸斜。不是花中偏愛菊，此花開盡更無花。」羅蘭說：秋天的美，美在一份清澈和靜謐。沒有了春的溫馨浪漫、夏的浮躁繁華、冬的深沉老練；在深秋，尋找一份靜謐。

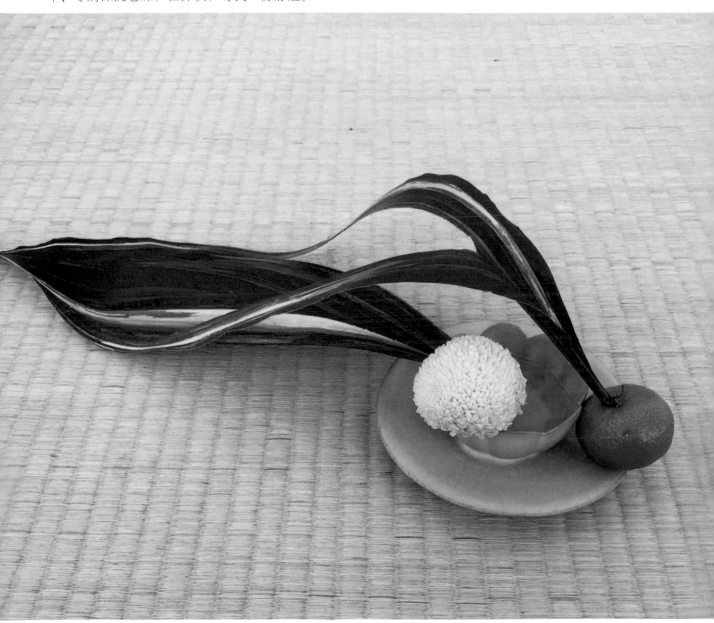

黃色似乎是秋的顏色，菊花與柑橘，無疑是在蕭瑟的冬前，最後一抹濃豔，因在熱鬧喧囂過後，要開始面對自己、正視自己，直擊內心幽微，感受唯一的存在，感受孤獨與寂寞，靜待人生道路崎嶇中的數度蜿蜒，累了，何妨停下腳步，休養生息，期待來年的飛躍。

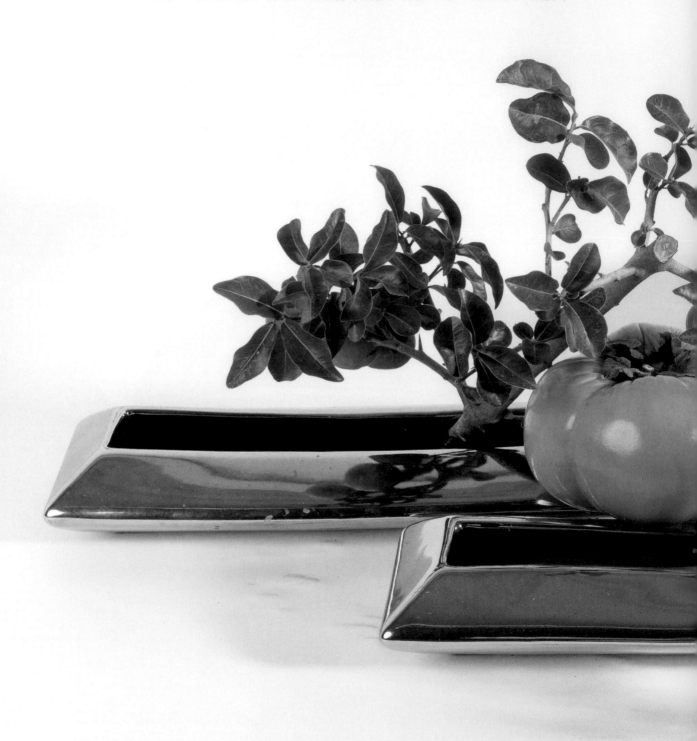

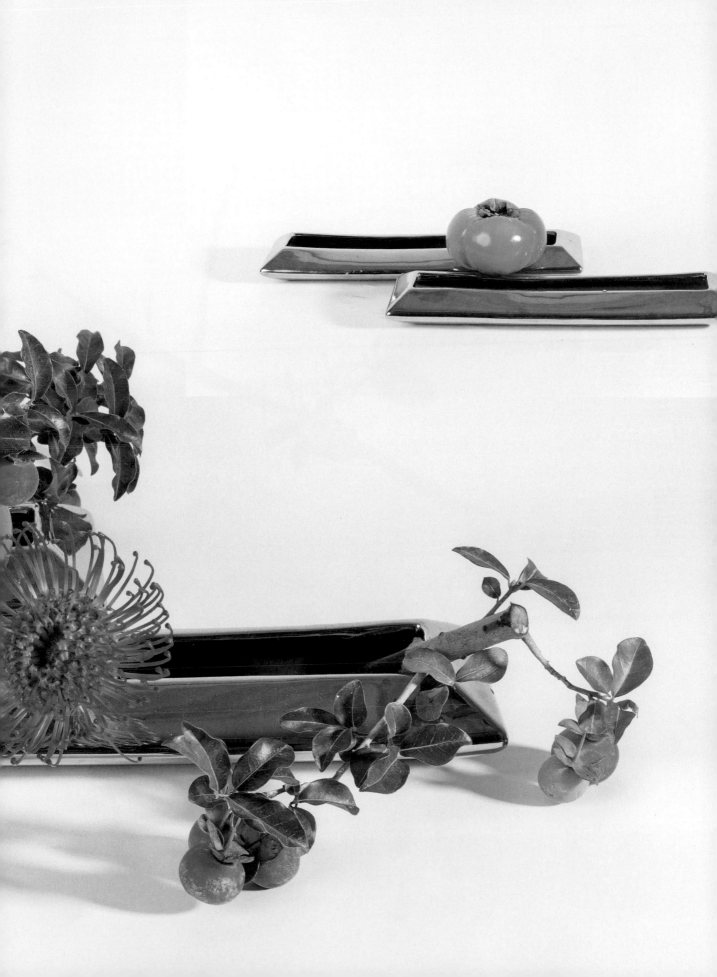

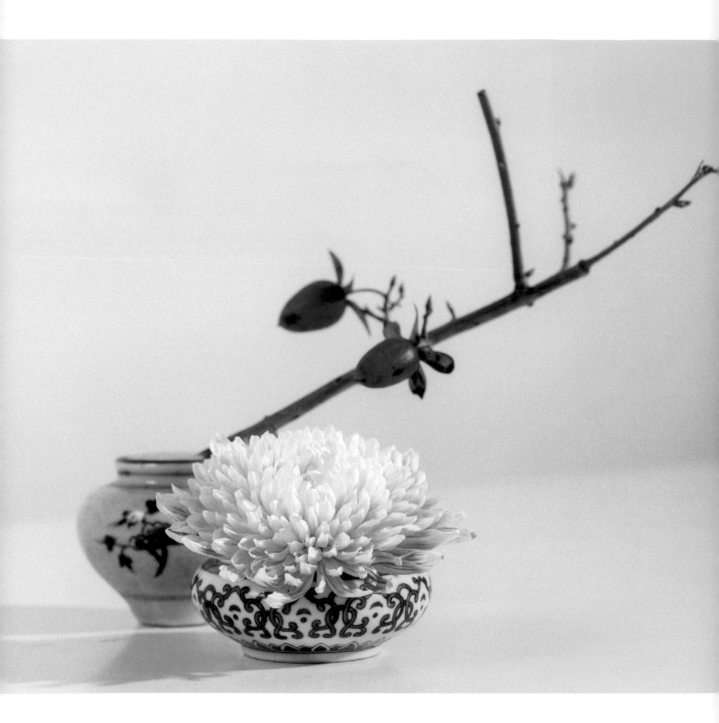

秋意涼，且在人與天地間保有純良，心自暖。

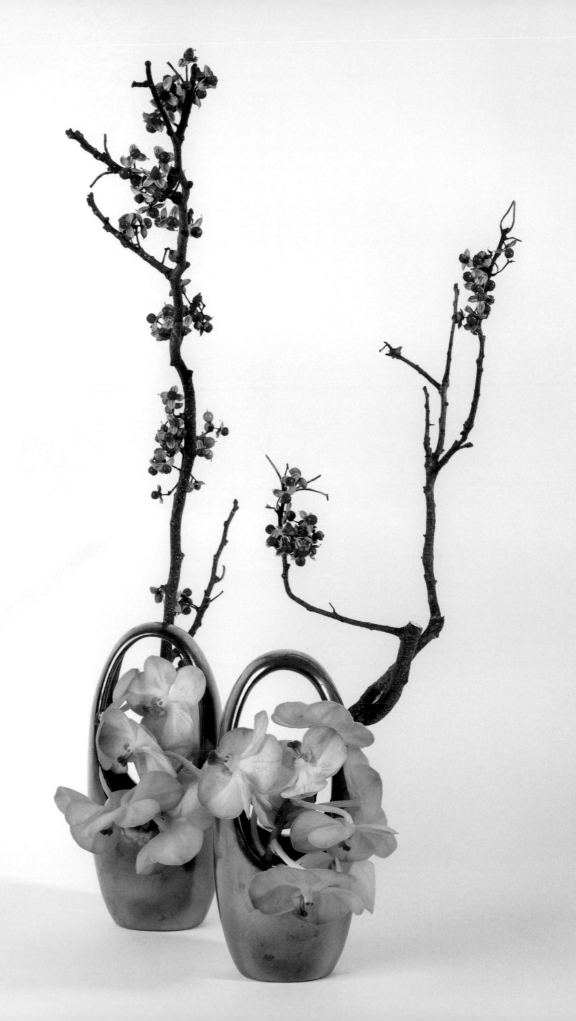

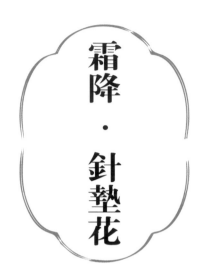

霜降・針墊花

十一月十七日

阿彌陀佛聖誕

秋季的最後一個節氣。

《通緯・考經援神契》：「寒露後十五日，斗指戌為霜降。言氣肅露凝結而為霜矣。」

《月令七十二候集解》中說：「九月中，氣肅而凝，露結為霜矣。」

而霜降過後，楓樹、黃櫨樹等樹木在秋霜的撫慰下，開始漫山遍野地變成紅黃色，「停車坐愛楓林晚，霜葉紅於二月花」，那滿天遍野的如火似錦，非常壯觀。

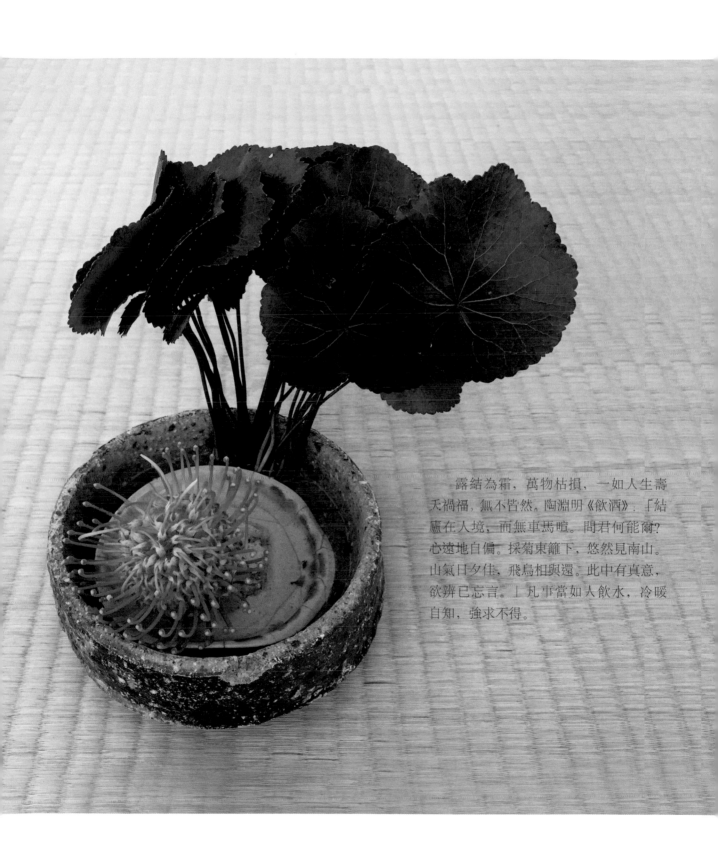

露結為霜，萬物枯損，一如人生壽
夭禍福，無不皆然。陶淵明《飲酒》：「結
廬在人境，而無車馬喧。問君何能爾？
心遠地自偏。採菊東籬下，悠然見南山。
山氣日夕佳，飛鳥相與還。此中有真意，
欲辨已忘言。」凡事當如人飲水，冷暖
自知，強求不得。

　　針墊花盛開時，宛若插滿針的針包，花絮綿密，似千手無微不至的關懷，護衛著花苞以平安。親疏遠近，自有定數，得之我幸，不得我命，只能任憑天然，盡其所有，俯仰無愧，布施而不失，給人歡喜，不患得，不患失，自己美好，便是無限智慧。

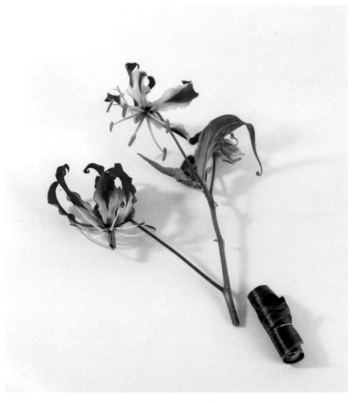

縱有千般好，求於人，便制
於人，唯有無私無欲，方得善始
與善終。

立冬・地瓜

十一月十七日
阿彌陀佛聖誕

冬季開始是為立冬，《月令七十二候集解》說：「立，建始也。冬，終也，萬物收藏也。」
而隨著立冬節氣的到來，草木凋零，蟄蟲伏藏，萬物活動趨向休止，
以冬眠狀態，養精蓄銳，為來春生機勃發做準備。

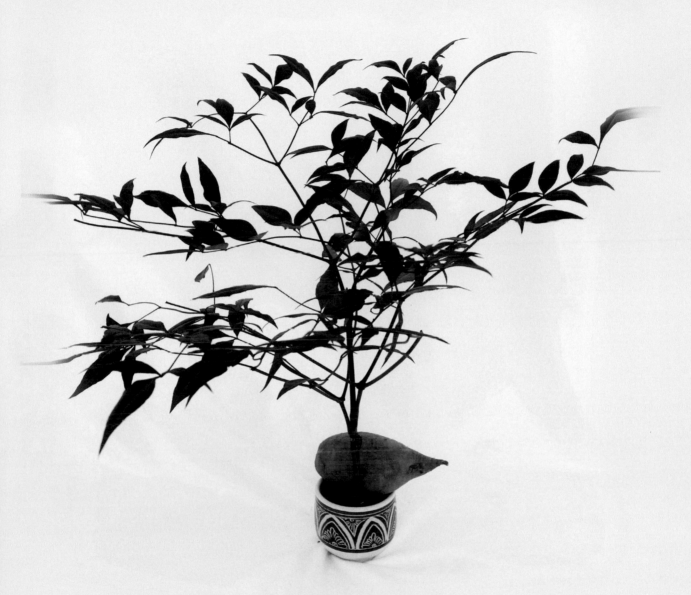

　　富麗華彩的秋色仍在眼前，但一場雪宣告了冬天的來臨。王稚登《立冬》：「秋風吹盡舊庭柯，黃葉丹楓客裡過。一點禪燈半輪月，今宵寒較昨宵多。」人是大自然的一分子，順應天時，沉潛含藏，韜光養晦，將生命的熱情融入漫漫長冬，靜靜體悟冷到深處反彈而起的溫暖與活力！

人類雖沒有冬眠之習，但民間卻有立冬補冬的習俗。俗話說：「立冬，立冬，補嘴空。」冬天是天寒地坼、萬木凋零、生機潛伏閉藏的季節，人體的陽氣也隨著自然界的轉化而潛藏於內。在這個時期進行食補，可為抵禦冬天的嚴寒補充元氣。

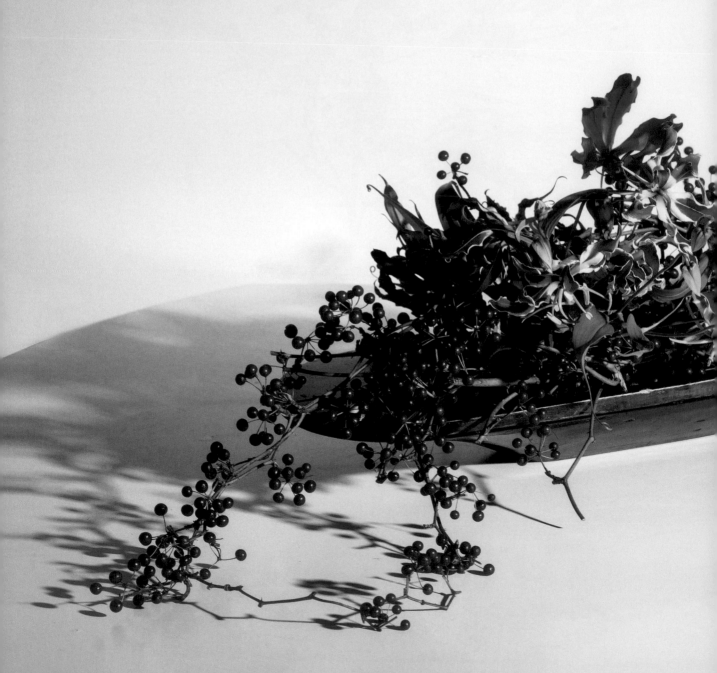

一如地瓜，含而不露，避免煩擾，躺在地底，靜靜等待瓜熟之時，水到渠成，既不損及內涵，還能任其自在發展，正如人要能居「下流」，眾星拱月固然光彩奪目，收斂鋒芒，十年磨一劍的修為定力，萬事無求，方能任己自由。

　　無住，無往，亦無來。念念不忘，必有回響。當無我、無執，隨歲月靜好。

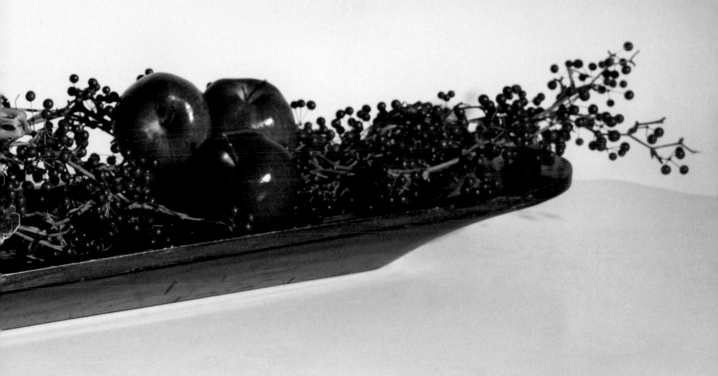

小雪・帝王花

十二月八日
釋迦牟尼佛成道日 法寶節

《曆書》記載：「斗指己，斯時天已積陰，寒未深而雪未大，故名小雪。」
古籍《群芳譜》中說：「小雪氣寒而將雪矣，地寒未甚而雪未大也。」
此時節因天氣寒冷，降水形式由雨變為雪，
但由於「地寒未甚」，故雪下得次數少，雪量還不大，所以稱為小雪。

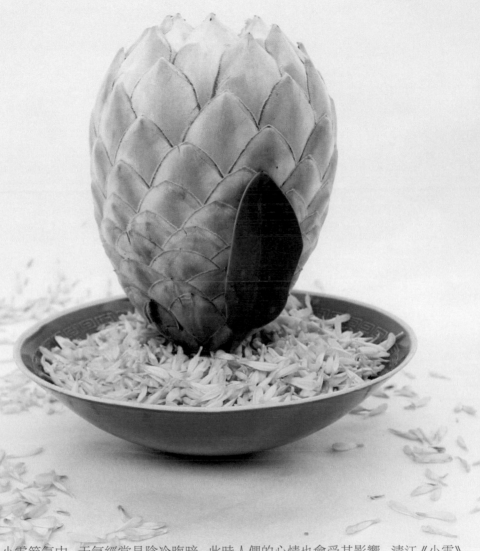

　　小雪節氣中，天氣經常是陰冷晦暗，此時人們的心情也會受其影響，清江《小雪》：
「落雪臨風不厭看，更多還恐蔽林巒。愁人正在書窗下，一片飛來一片寒。」這時應
調節自己心態，保持樂觀，節喜制怒，多曬太陽，多聽音樂，讓那美妙的旋律為你增
添生活中的樂趣。清代醫學家吳尚說過：「七情之病，看花解悶，聽曲消愁，有勝於
服藥者也。」

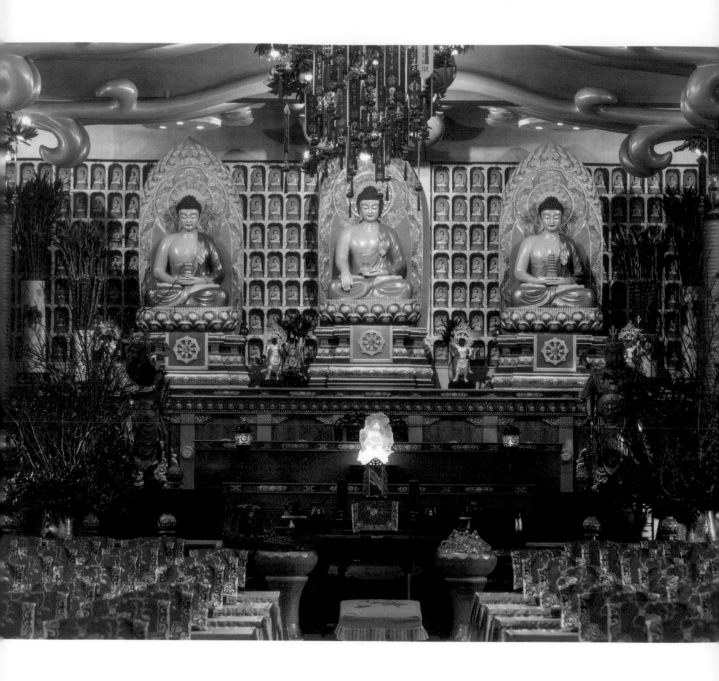

　　帝王花，是全世界最富貴華麗的鮮花，異常美麗的色彩與優雅的造型，
花中之王，層疊花瓣，圓滿扎實，形神合一，看似霸氣，卻大肚能容；虛
無得不似人間物，卻禁得起時間的消磨，久開不敗，故又稱菩提花。

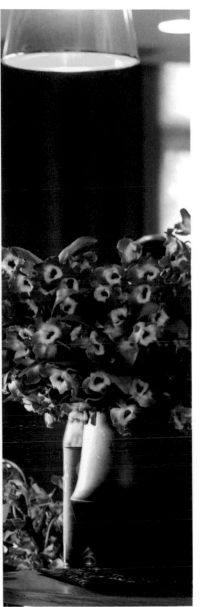

　　不寒，不透徹，無法了悟。人在紅塵，看遍悲涼歡喜，寧靜致遠。惟求心間夢田，種來桃，種得李，種下一季春風！

大雪・波斯菊

十二月八日
釋迦牟尼佛成道日 法寶節

「大者，盛也，至此而雪盛也。」故名大雪。
《曆書》記載：「斗指甲，斯時積陰為雪，至此栗烈而大，過於小雪，故名大雪也。」
到此時段，雪往往下得大、範圍也廣。

自古即有「瑞雪兆豐年」之說，積雪覆蓋大地，可保持地面及作物周圍的溫度不會因寒流侵襲而降得很低，為冬作物創造了良好的越冬環境。積雪融化時又增加了土壤水分含量，可供作物春季生長的需要，故有「今年麥蓋三層被，來年枕著饅頭睡」的農諺。

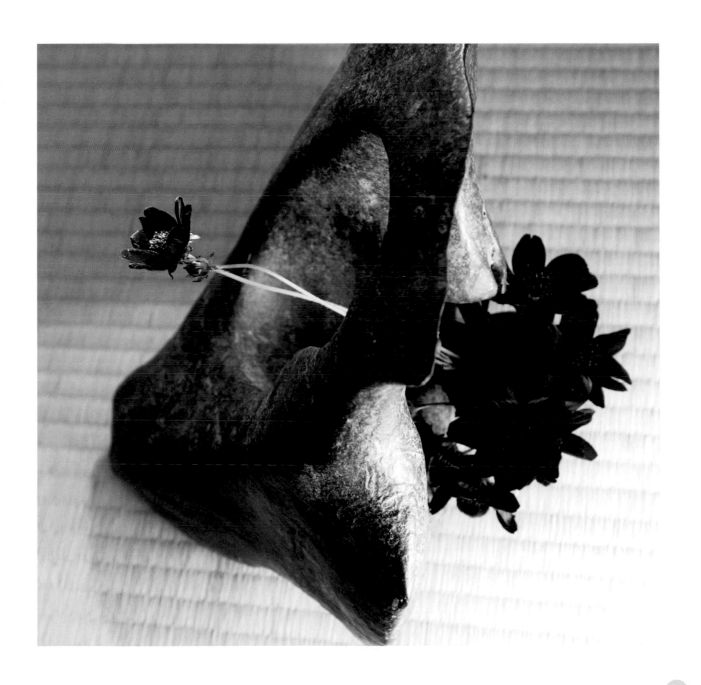

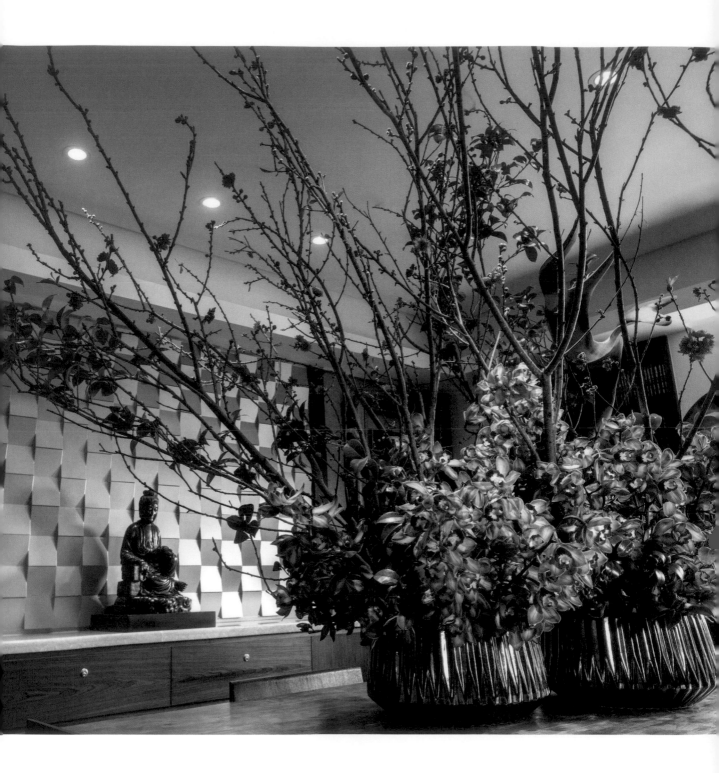

楊萬里《泊姑蘇城外大雪二首》：「夜燒銀燭卷金巵，猛落天花醉未知。若怯一寒都不看，卻教六出更投誰。開門片片灑人面，送眼山山呈玉肌。才雪又晴晴又雪，吳中風物許清奇。」又如岑參的《白雪歌送武判官歸京》：「北風捲地白草折，胡天八月即飛雪。忽如一夜春風來，千樹萬樹梨花開。」大雪飛揚，潔白晶瑩，玉樹瓊枝，宛如夢幻世界。

凡事皆有一體兩面，晴雨風雪，過與不及，都有害，應養宜適度，行中庸之道，寒極之時，恰好休養生息，蓄積能量，為下一次的躍升做準備。就像波斯菊，裊娜輕盈，卻是最明白「落紅不是無情物，化作春泥更護花」哲理的天使之花，不爭不搶，深得群體美學，數大便是美，一如人與人團結才給力。

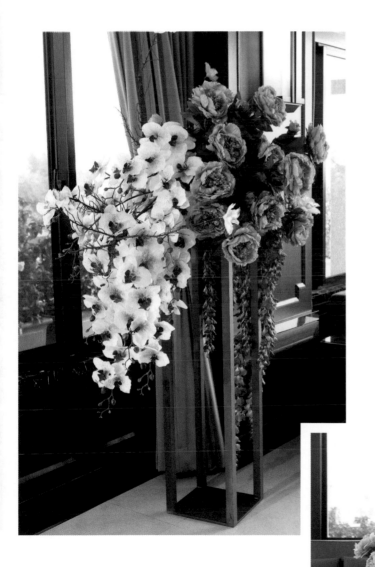

冬至 · 山茶

十二月二十九日
華嚴菩薩聖誕

冬至是一年二十四節氣中最重要的一個，因它是「陰極之至」、是「陽氣始至」，
也是「日行南至」的節日。其後，新年就在眼前，所以又有「冬節如年」的說法。
冬至在氣候上有從寒到溫的轉折意義，故古書上說「氣始於冬至，周而復生」，
即過了冬至，陰氣會盛極而衰，陽氣則開始旺盛，意謂春天即將回來。
故唐詩曰：「天時人事兩相催，冬至陽生春又回。」

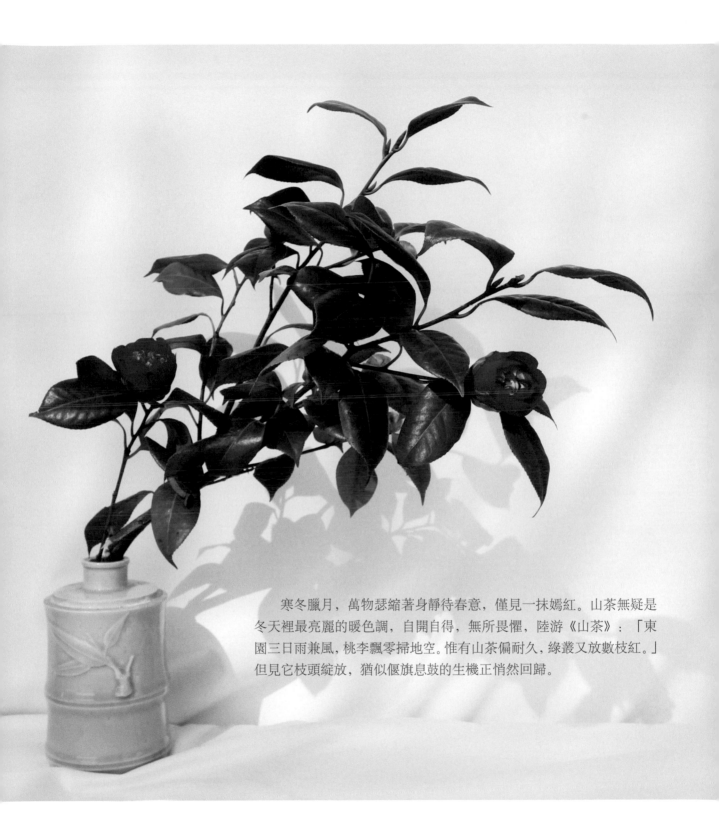

　　寒冬臘月，萬物瑟縮著身靜待春意，僅見一抹嫣紅。山茶無疑是冬天裡最亮麗的暖色調，自開自得，無所畏懼，陸游《山茶》：「東園三日雨兼風，桃李飄零掃地空。惟有山茶偏耐久，綠叢又放數枝紅。」但見它枝頭綻放，猶似偃旗息鼓的生機正悄然回歸。

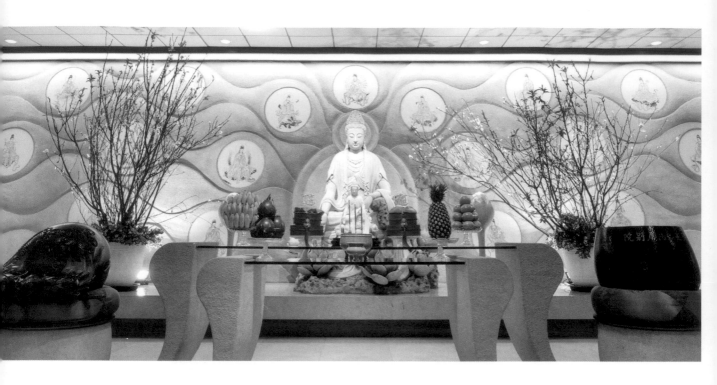

　　看過千花萬樹，多總是一瓣瓣地凋零，彷若對世間殘留著眷戀與不捨，唯獨山茶與眾不同，有種壯士斷腕的堅決果敢，整朵花應聲墜地，那份美令人驚嘆！這正是人們最該學習的生命樣態，花季時大開大闔、恣意妄為；結束時，揮揮衣袖，不留一絲遺憾。就像在這個團圓的年末時節，對身邊的人有愛且說，切莫藏著掖著，清醒明白，當下即是，方得眾生圓滿。

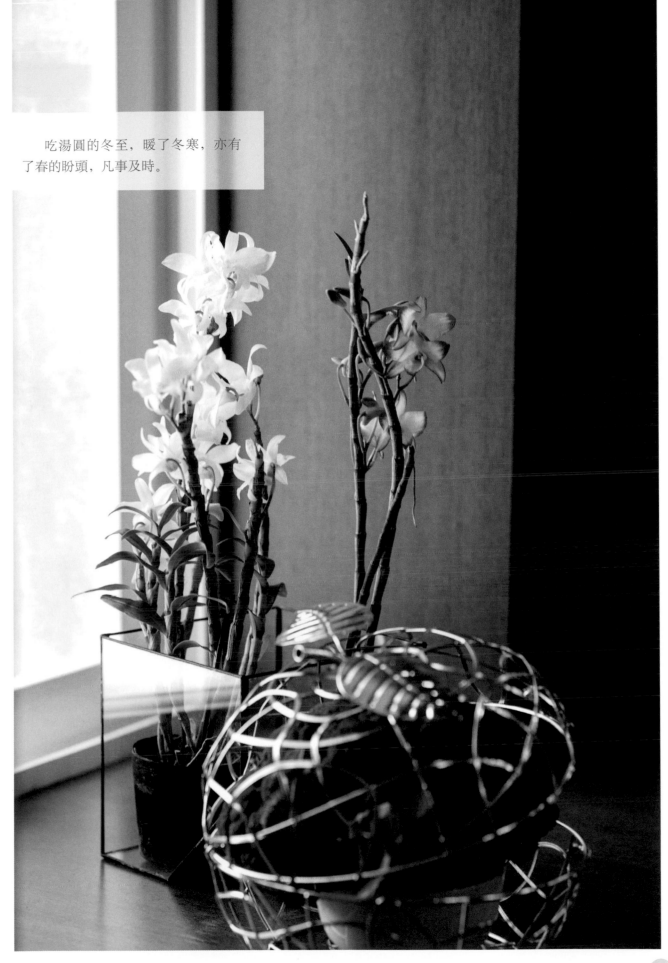

吃湯圓的冬至，暖了冬寒，亦有
了春的盼頭，凡事及時。

小寒・鳥不停

一月九日
帝釋天尊聖誕

《月令七十二候集解》：「十二月節，月初寒尚小，故云。月半則大矣。」
小寒，可謂是二十四節氣中最冷的節氣，
古人常有「冷在三九」的說法，而這「三九天」又恰在小寒節氣內。

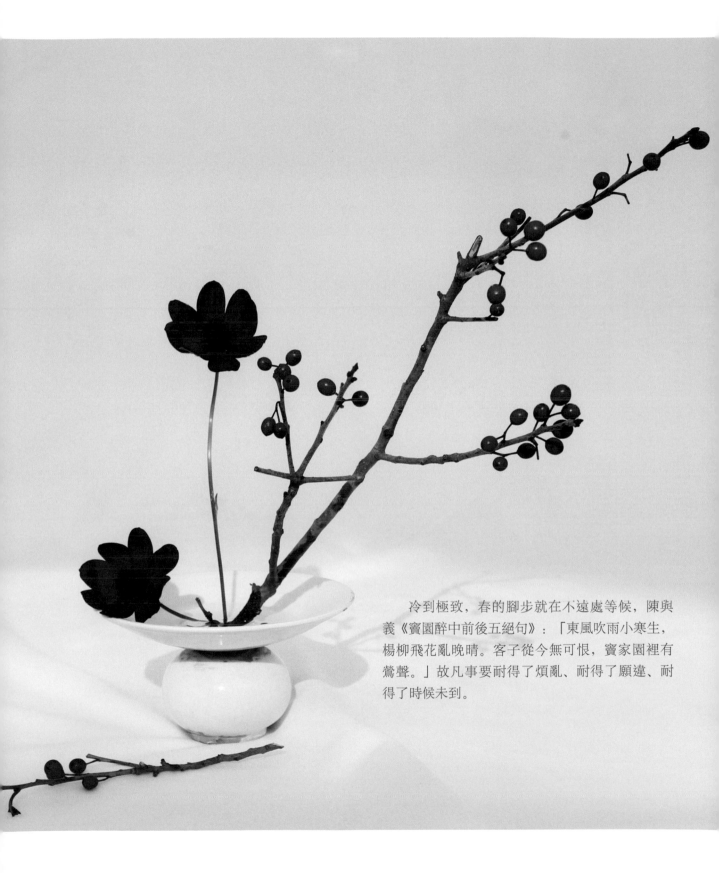

冷到極致，春的腳步就在不遠處等候，陳與義《竇園醉中前後五絕句》：「東風吹雨小寒生，楊柳飛花亂晚晴。客子從今無可恨，竇家園裡有鶯聲。」故凡事要耐得了煩亂、耐得了願違、耐得了時候未到。

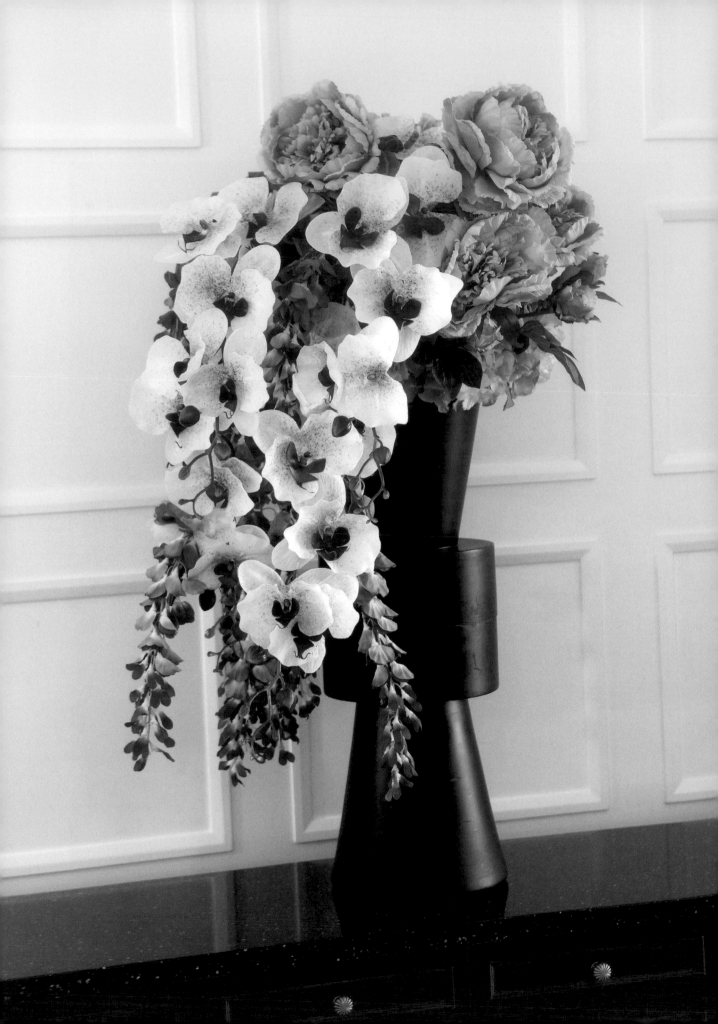

能屈能仲，就如波斯菊的柔軟，隨遇而
安；而護得一身鎧甲的鳥不停，雖兩面尖刺
難以親近，卻渾身可用之材，果實更是小巧
討喜。人在世間，沒有固定面目，彈性而非
善變，應該是進可攻退可守，那便無一不可
安身立命。只要心誠，任何大自然的給予，
皆是最好的恩賜。

大寒・火焰百合

十二月二十九日
華嚴菩薩聖誕

大寒是一年二十四節氣中的第二十四個節氣，
《曆書》記載：「小寒後十五日，斗指癸為大寒，時大栗烈已極，故名大寒也。」
此時寒流前仆後繼，風大，低溫，地面積雪不化，呈現出冰天雪地、天寒地凍的嚴寒景象。

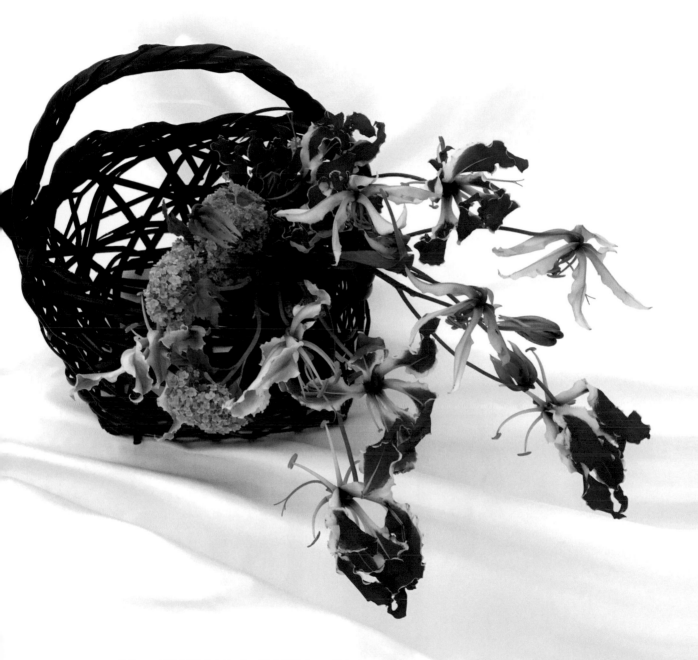

　　不過，正所謂物極必反、陰極陽生，「大寒到頂點，日後天漸暖」。天寒地凍，正顯得人情溫暖、家庭溫暖。杜耒《寒夜》：「寒夜客來茶當酒，竹爐湯沸火初紅。尋常一般窗前月，才有梅花便不同。」不經一番寒徹骨不開花的梅，正因它的傲霜枝，讓人了怡就算在極壞的環境裡，只要不低頭、不言敗，總有破繭而出、開花結果的希望。

像芭蕾舞者曼妙身姿、又像佛朗明哥舞者熱情似火的火焰百合，光華耀眼，狂放肆意花開的每個當下，無視最惡劣的環境，大膽挑戰，要想最好，就必須付出。廣結善緣，來日方長，花開一日，需有多久的蟄伏，因為修行，不是為了見佛，而是為了遇見自己……

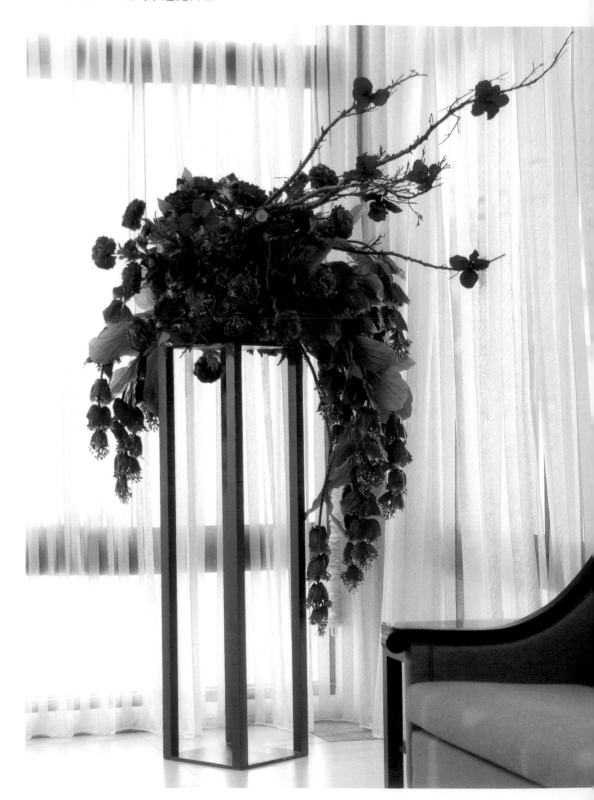

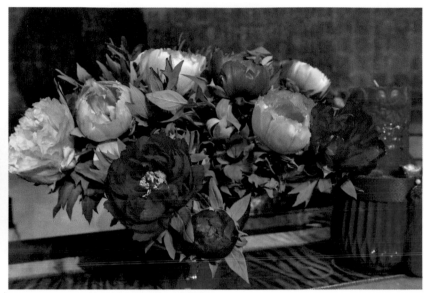

　　一朵花裡，放進了虔敬的心、真摯的情、無私的意，任季
節流轉，你我活在其中，不變！

彌樂佛生日

佛牙舍利

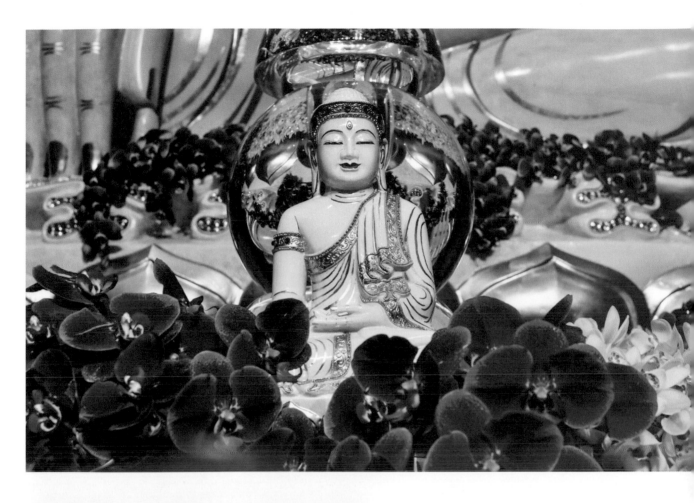

水陸法會

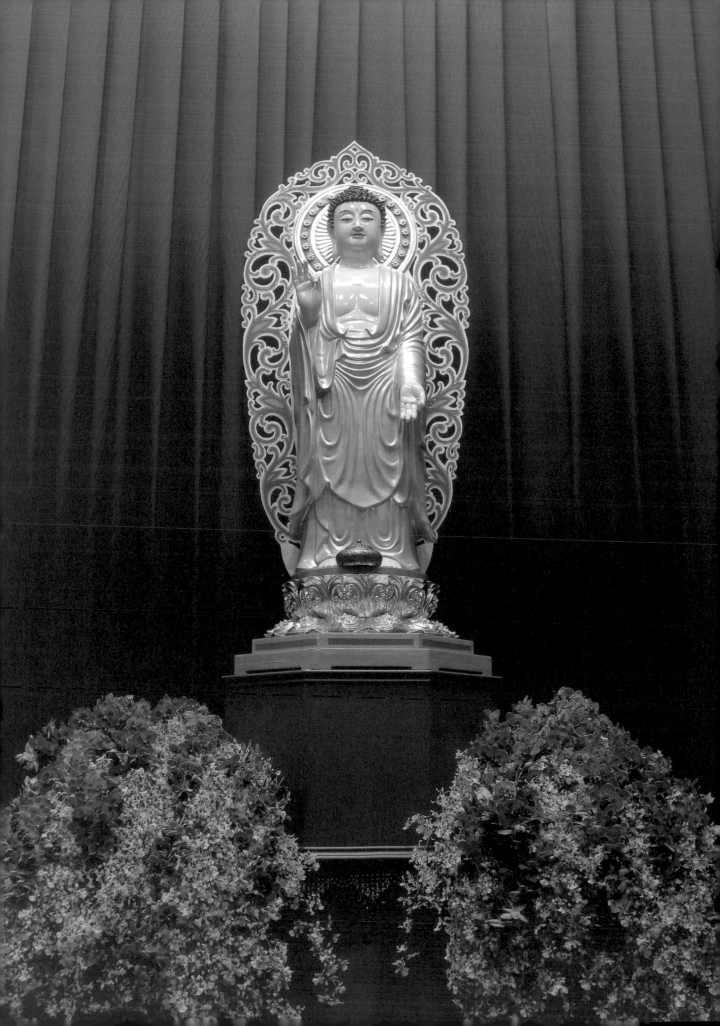

結論

　　以上的簡述中可見，花器的產生即因插花目的的不同而有形式上的選項，是極其嚴謹的一門學問。花器不只是表現於功能上的花藝載體，也因其造形質感的差異，而營造出各種不同的美學經驗。依此可以整理出決定花器造形的一些簡易原理：

一、花藝理念、功能及審美意識間的認知平衡點，是決定花器造形的根本。

二、當時工藝技術的表達及造形美感的體驗，決定花器材質及表現工藝的最終呈現。

三、花器與花藝表現形式之間的物理結構，主宰花器的尺度與規模。

四、以上三條件結合所營造出的流行風尚，決定花器造形的時效。

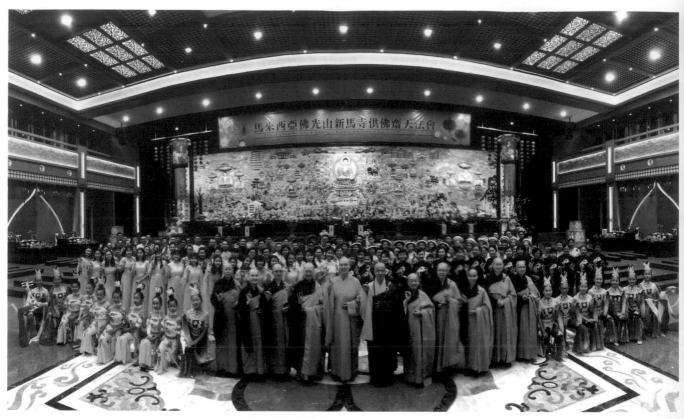

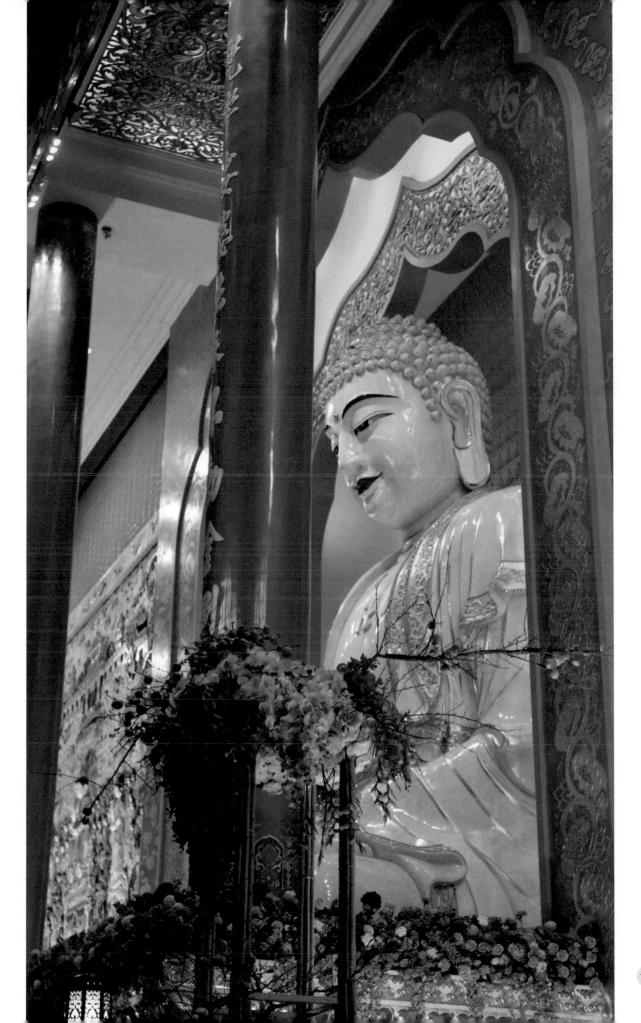

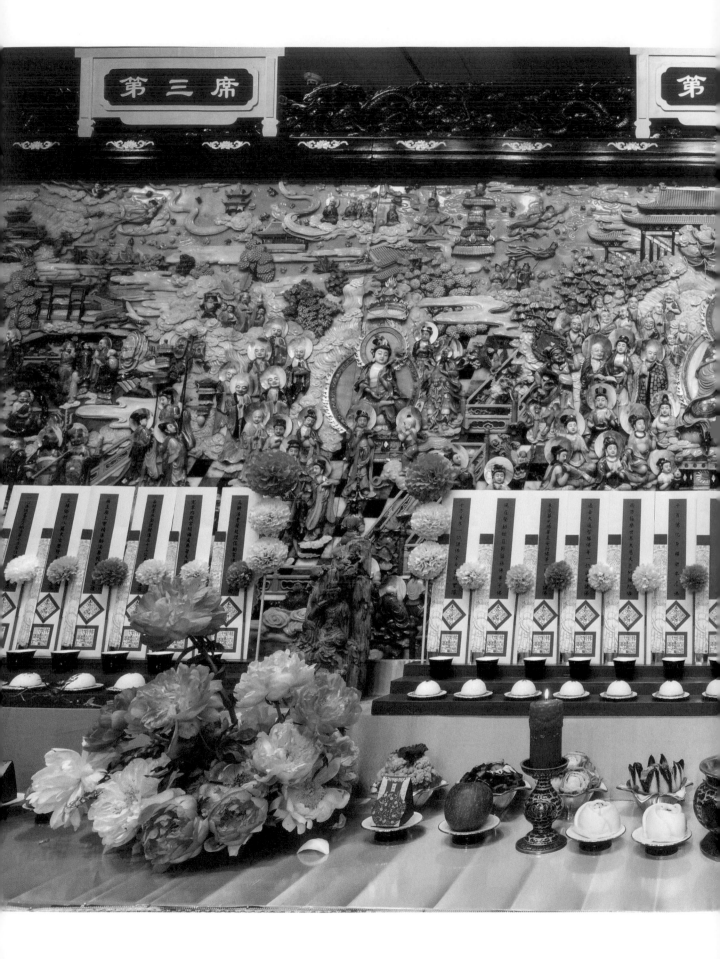

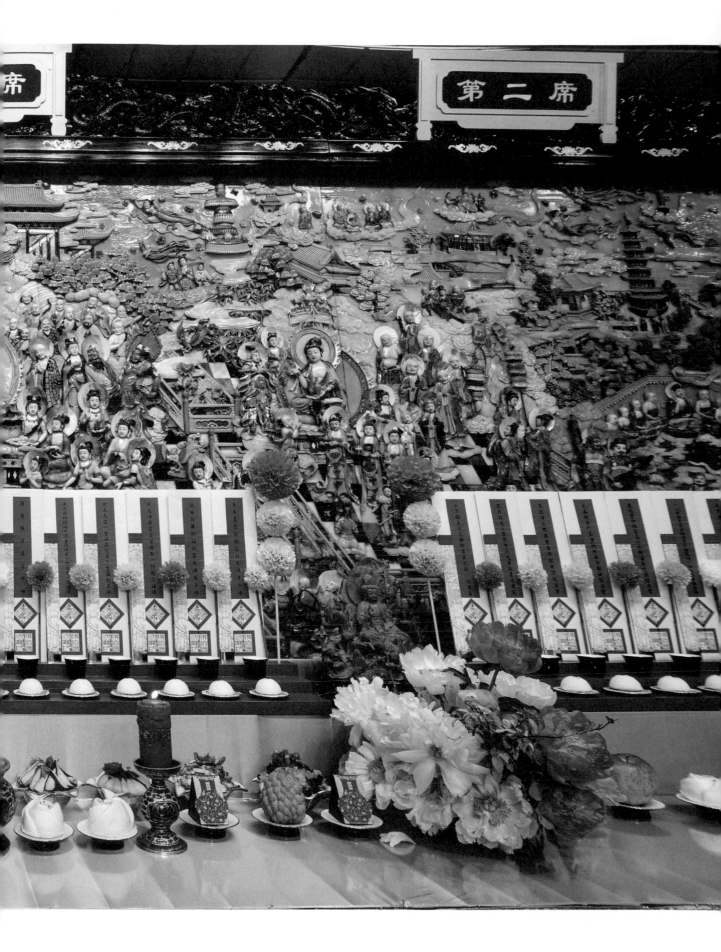

特 別 感 謝

佛光山星雲大師、高雄佛光山寺、佛光山石門北海道場

佛光山南屏別院、佛光山宜興大覺寺、佛光山馬來西亞新馬寺

蘇州嘉應會館、禎彩堂、石海軒、周瑩華、慶鬆堂

同事、家人、佛光山各道場義工、師兄、師姊

眾生系列 JP0156

24 節氣 供花禮佛
24 Solar Terms Flower and Buddhism

作　　　者／齊云
設　　　計／何麗君、趙瑩
攝　　　影／蔡清華、黃雅琪、江建勳、宋曉剛、王淑惠、莊佳穎、趙啟超、張志清
特 約 編 輯／胡琡珮
協 力 編 輯／李玲
業　　　務／顏宏紋

總　編　輯／張嘉芳
出　　　版／橡樹林文化
　　　　　　城邦文化事業股份有限公司
　　　　　　104 台北市民生東路二段 141 號 5 樓
　　　　　　電話：(02)2500-7696　傳真：(02)2500-1951
發　　　行／英屬蓋曼群島商家庭傳媒股份有限公司城邦分公司
　　　　　　104 台北市中山區民生東路二段 141 號 2 樓
　　　　　　客服服務專線：(02)25007718；25001991
　　　　　　24 小時傳真專線：(02)25001990；25001991
　　　　　　服務時間：週一至週五上午 09:30 ～ 12:00；下午 13:30 ～ 17:00
　　　　　　劃撥帳號：19863813 戶名：書虫股份有限公司
　　　　　　讀者服務信箱：service@readingclub.com.tw
香港發行所／城邦（香港）出版集團有限公司
　　　　　　香港灣仔駱克道 193 號東超商業中心 1 樓
　　　　　　電話：(852)25086231 傳真：(852)25789337
　　　　　　Email: hkcite@biznetvigator.com
馬新發行所／城邦（馬新）出版集團【Cité (M) Sdn.Bhd. (458372 U)】
　　　　　　41, Jalan Radin Anum, Bandar Baru Sri Petaling,
　　　　　　57000 Kuala Lumpur, Malaysia.
　　　　　　電話：(603) 90578822　傳真：(603) 90576622
　　　　　　Email：cite@cite.com.my

封 面 設 計／兩棵酸梅
印　　　刷／中原造像股份有限公司

初 版 一 刷／2019 年 04 月
ISBN ／ 978-986-5613-94-5
定價／ 550 元

城邦讀書花園
www.cite.com.tw

版權所有．翻印必究 (Printed in Taiwan)
缺頁或破損請寄回更換

國家圖書館出版品預行編目（CIP）資料

24 節氣供花禮佛／齊云作. -- 初版. -- 臺北市：橡樹林文
化，城邦文化出版：家庭傳媒城邦分公司發行, 2019.04
　　面；　公分. -- (眾生；JP0156)
　　ISBN 978-986-5613-94-5(平裝)

1.花藝

971　　　　　　　　　　　　　　　　　108005490

廣 告 回 函
北區郵政管理局登記證
北 台 字 第 10158 號
郵資已付　免貼郵票

104 台北市中山區民生東路二段 141 號 5 樓

城邦文化事業股分有限公司

橡樹林出版事業部　收

請沿虛線剪下對折裝訂寄回，謝謝！

|橡|樹|林|

書名：24 節氣 供花禮佛　書號：JP0156

橡樹林文化

讀者回函卡

感謝您對橡樹林出版社之支持，請將您的建議提供給我們參考與改進；請別忘了
給我們一些鼓勵，我們會更加努力，出版好書與您結緣。

姓名：_____ □女 □男　生日：西元_____年

Email：_____

● 您從何處知道此書？

　　□書店　□書訊　□書評　□報紙　□廣播　□網路　□廣告 DM　□親友介紹

　　□橡樹林電子報　□其他_____

● 您以何種方式購買本書？

　　□誠品書店　□誠品網路書店　□金石堂書店　□金石堂網路書店

　　□博客來網路書店　□其他_____

● 您希望我們未來出版哪一種主題的書？（可複選）

　　□佛法生活應用　□教理　□實修法門介紹　□大師開示　□大師傳紀

　　□佛教圖解百科　□其他_____

● 您對本書的建議：
